电子琴
自学入门教程

臧翔翔 编著

全国百佳图书出版单位

化学工业出版社

·北京·

参编人员：

臧翔翔	徐燕舞	柏　凡	陈倩倩	戴　霞	冯丽娜	冯　敏
郭曼妮	胡　洁	胡雯芮	黄信诚	彭　芳	田　和	汪梦洁
王　茜	杨碧云	王　岩	杨一帆	周国庆	周亚楠	

图书在版编目（CIP）数据

超易上手：电子琴自学入门教程/臧翔翔编著．
北京：化学工业出版社，2018.5（2021.1重印）
ISBN 978-7-122-31768-1

Ⅰ.①超… Ⅱ.①臧… Ⅲ.①电子琴-奏法-教材
Ⅳ.①J628.16

中国版本图书馆CIP数据核字（2018）第053059号

本书音乐作品著作权使用费已交中国音乐著作权协会。
如有未授权音乐著作权协会的，请与本社联系版权费用。

责任编辑：李　辉　田欣炜　　　　　　　　装帧设计：尹琳琳
责任校对：宋　夏

出版发行：化学工业出版社（北京市东城区青年湖南街13号　邮政编码100011）
印　　装：大厂聚鑫印刷有限责任公司
880mm×1230mm　1/16　印张11¼　字数279千字　2021年1月北京第1版第7次印刷

购书咨询：010-64518888　　　　　　　　售后服务：010-64518899
网　　址：http://www.cip.com.cn
凡购买本书，如有缺损质量问题，本社销售中心负责调换。

定　　价：39.80元　　　　　　　　　　　　　　　　　　版权所有　违者必究

目录 Contents

第一章 认识电子琴

1.1 认识电子琴 …………………… 001
1.2 电子琴的选购与保养 ………… 002
 1.2.1 电子琴的选购 ………… 002
 1.2.2 电子琴的保养 ………… 002

第二章 简谱轻松入门

2.1 认识简谱 ……………………… 003
2.2 音符与休止符 ………………… 004
 2.2.1 音符 …………………… 004
 2.2.2 休止符 ………………… 004
2.3 调号、拍号与小节 …………… 004
2.4 音程与和弦 …………………… 005
2.5 演奏符号 ……………………… 006
 2.5.1 倚音 …………………… 006
 2.5.2 变音 …………………… 006
 2.5.3 三连音 ………………… 007
 2.5.4 连音线与延音线 ……… 007

第三章 电子琴演奏准备

3.1 演奏姿势 ……………………… 008
 3.1.1 坐姿 …………………… 008
 3.1.2 站姿 …………………… 009
3.2 演奏手型 ……………………… 009
3.3 指法 …………………………… 010
3.4 电子琴弹奏法 ………………… 011

第四章 电子琴技巧练习

4.1 简单的歌曲入门练习 ………… 013
 4.1.1 右手单手旋律练习 …… 014
 音阶练习 ………………………… 014
 两只老虎 ………………………… 015
 小星星 …………………………… 015
 欢乐颂 …………………………… 016
 4.1.2 左手低音练习 ………… 017
 左手音阶练习 …………………… 017
 两只老虎 ………………………… 018
 小星星 …………………………… 018
 欢乐颂 …………………………… 019
4.2 指法练习 ……………………… 019
 4.2.1 穿指法 ………………… 019
 4.2.2 跨指法 ………………… 020
 4.2.3 扩指法 ………………… 021
 4.2.4 缩指法 ………………… 022
 4.2.5 轮指法 ………………… 022

4.2.6 综合练习 …… 023
　　萤火虫 …… 023
　　青蛙学唱歌 …… 023
　　月儿弯弯 …… 024
4.3 右手音程练习 …… 024
　　练习曲 …… 024
　　多年以前 …… 025
　　造飞机 …… 026

第五章　调式与和弦练习

5.1 调、调号、音阶 …… 027
　　小鱼的梦 …… 028
5.2 和弦标记与演奏 …… 030
5.3 和弦练习 …… 032
　　5.3.1 分解和弦练习 …… 032
　　左手分解和弦准备练习 …… 032
　　猎人捉小兔 …… 033
　　粉刷匠 …… 034
　　看星 …… 035
　　5.3.2 柱式和弦练习 …… 035
　　柱式和弦准备练习 …… 036
　　小枕头 …… 036
　　新大陆交响曲（节选）…… 037
　　找朋友 …… 038
　　5.3.3 琶音练习 …… 039
　　琶音准备练习 …… 039
　　小鱼的梦 …… 040
　　夏天的雷雨 …… 041
　　睡吧小宝贝 …… 042
5.4 单指和弦与多指和弦 …… 042
　　数蛤蟆 …… 045
　　国旗多美丽 …… 045
　　可爱的祖国 …… 046

第六章　电子琴自动伴奏

6.1 音色的选择 …… 047
6.2 伴奏类型与速度选择 …… 049
6.3 自动伴奏练习 …… 051
　　小蜜蜂 …… 051
　　摇篮曲 …… 051
　　让我们荡起双桨 …… 052

第七章　乐曲精选

儿童歌曲 …… 053
　　洋娃娃和小熊跳舞 …… 053
　　送　别 …… 054
　　让我们荡起双桨 …… 054
　　采蘑菇的小姑娘 …… 055
　　蜗牛与黄鹂鸟 …… 056
　　外婆的澎湖湾 …… 056
　　劳动最光荣 …… 057
　　虹彩妹妹 …… 058
　　小小少年 …… 058
　　红巾姑娘 …… 059
　　快乐小舞曲 …… 060
　　大风大雪也不怕 …… 060
　　谁的尾巴用处大 …… 061
　　小白船 …… 062
　　一只鸟仔 …… 063
　　鲜花开 …… 064
经典老歌 …… 065
　　茉莉花 …… 065
　　同桌的你 …… 066
　　月亮代表我的心 …… 067
　　大约在冬季 …… 068
　　我可以抱你吗 …… 069

莫斯科郊外的晚上 …………… 070	十　年 ………………………… 100
阿里山的姑娘 ………………… 070	我真的受伤了 ………………… 101
虫儿飞 ………………………… 071	那些年 ………………………… 102
军港之夜 ……………………… 072	悄悄告诉你 …………………… 103
Do Re Mi ……………………… 073	当你老了 ……………………… 104
龙的传人 ……………………… 074	再见青春 ……………………… 105
瑶族舞曲 ……………………… 074	和你在一起 …………………… 106
我想有个家 …………………… 075	鼓　楼 ………………………… 107
山楂花 ………………………… 076	南山南 ………………………… 108
张三的歌 ……………………… 077	画　心 ………………………… 109
明天会更好 …………………… 078	因你而在 ……………………… 110
红河谷 ………………………… 079	年　轮 …………………………111
怀旧金曲 …………………………… 080	凭什么说爱你 ………………… 112
爱一个人好难 ………………… 080	泡　沫 ………………………… 114
可惜不是你 …………………… 081	蒲公英的约定 ………………… 116
会呼吸的痛 …………………… 082	星语心愿 ……………………… 117
海阔天空 ……………………… 083	李　白 ………………………… 118
一生所爱 ……………………… 084	小手拉大手 …………………… 119
走过咖啡屋 …………………… 084	逆　战 ………………………… 120
喜欢你 ………………………… 086	童　话 ………………………… 121
不要说爱我 …………………… 087	消　愁 ………………………… 123
至少还有你 …………………… 088	父亲写的散文诗 ……………… 124
恋曲 1990 ……………………… 090	你是我的眼 …………………… 126
超热流行 …………………………… 091	勇　气 ………………………… 127
一路向北 ……………………… 091	好久不见 ……………………… 129
斑马斑马 ……………………… 092	修炼爱情 ……………………… 130
贝加尔湖畔 …………………… 093	永恒的爱 ……………………… 131
成　都 ………………………… 094	如果我爱你 …………………… 133
时间都去哪了 ………………… 095	凉　凉 ………………………… 134
从前慢 ………………………… 096	传　奇 ………………………… 135
答应不爱你 …………………… 097	嘀　嗒 ………………………… 136
她　说 ………………………… 098	独家记忆 ……………………… 137
山楂树 ………………………… 099	默 …………………………… 138

暖 暖	139
青春修炼手册	140
时间煮雨	141
致青春	142
分 手	144
平凡之路	145
我们都一样	146
我在想念你	147
想太多	148
约 定	149
在人间	150
追光者	151
我们不一样	152
月亮之上	153

附录1　音乐术语

附录2　电子琴常用音色

附录3　电子琴常用节奏

附录4　单指和弦对照表
　　　雅马哈系统和弦对照表 …… 159
　　　卡西欧系统和弦对照表 …… 163

附录5　多指三和弦对照表

附录6　电子琴学习过程中常见问题的解答

第一章

认识电子琴

1.1 认识电子琴

电子琴是一种电子合成的键盘乐器。它采用集成电路，配置声音记忆存储器（波表），将各类乐器的声音波形储存起来，并在演奏时实时输出音色。1907 年，美国人 T·卡西尔发明了用电磁线圈产生音阶信号的电风琴。1920 年，苏联人利昂·特里尔发明了"空中电琴"。1964 年，美国人穆格发明了合成器，就是今天的电子琴。

电子琴发展得非常快，时至今日其各项功能日趋完善。音色和节奏由最初的几种发展到了几百种。除寄存音色外，还可通过插槽外接音色卡。合成器的某些功能，如音色的编辑修改、自编节奏、多轨录音、演奏程序记忆等也被运用到电子琴上。电子琴的发明极大地推动了流行音乐的发展，并且使人们可以更加便捷地演奏出丰富的音色，帮助人们通过音乐表现自己的情感。电子琴的简单易学让音乐艺术得到了更加广泛的普及，让音乐真正成为了大众音乐。

电子琴一般可以分为以下几个区：节奏选择区、音色选择区、音量开关、演奏功能区、输出音响、参数显示区、键盘、效果等。根据每一款电子琴的不同，相应的功能与各功能的位置也会有所不同；根据电子琴的价格不同，相应的功能也会有所差异。

1.2 电子琴的选购与保养

1.2.1 电子琴的选购

选购电子琴时一般推荐中档以上、价格在 2000 元人民币以上的琴。价格过低的电子琴一方面质量、材质较差，另一方面琴的演奏效果也比较差，长期使用不但不能培养孩子的学习兴趣，反而会让孩子产生厌烦的心理。

选购电子琴时需要注意以下几点：

● 选购时需要注意外观、扬声器功率大小、键盘力度感应灵敏度、功能布局的合理性以及音色、伴奏曲风的扩展性和演奏效果。特别是对于触键的灵敏度，需要特别关注。

● 中档电子琴的键盘一般有 61~88 个键，如果有考级打算，则最好选购 61 个标准键（或以上）的电子琴。

● 检查所有的操纵部分，如按键、拉杆、旋钮等，看是否有异常现象。这部分检查很重要，因为它直接影响到演奏。

● 将电子琴连接上电源试弹，检查每一个琴键是否有接触不良或者灵敏度较差的。低档琴弹奏时会有一定的杂音，而中高档琴的音质效果相对较好。

1.2.2 电子琴的保养

● 弹奏电子琴时要避免琴身猛烈震动。平时要注意保持清洁，不要让灰尘进入电子琴琴体，过多的灰尘会导致键盘的灵敏度下降；演奏完电子琴后最好用琴布将琴盖上。

● 对电子琴进行清洁时要避免接触水，不可使用湿抹布进行擦拭。应将琴放在干燥处，防止电子部件受潮，更不要在琴上放置水壶、雨具等带水物品，以免水渗入琴内。一旦有水与电子琴内部的电路接触，极易造成电子琴的损坏。

● 当功能失灵时首先检查各开关及调节器等是否正常。如果没有把握，应交予乐器修理店进行维修，不要任意拆卸电子部件，以免使故障更加严重。

第二章

简谱轻松入门

2.1 认识简谱

目前使用最为广泛的记谱方式有两种：五线谱与简谱。五线谱记谱法相对较为专业，而简谱则更为方便记与学，特别适合业余音乐爱好者学习。简谱使用八个阿拉伯数字来记谱，分别是"0""1""2""3""4""5""6""7"，其中"0"为休止符，其余七个音分别唱作"do""re""mi""fa""sol""la""si"。

音符	唱名	音名
1	do	C
2	re	D
3	mi	E
4	fa	F
5	sol	G
6	la	A
7	si	B
0	无唱名，表示没有声音的意思	

$1=C \quad \dfrac{4}{4}$

$1\ 2\ 3\ \dot{1}\ |\ \dot{2}\ \dot{1}\ \underset{.}{5}\ \underset{.}{6}\ |\ 1\ -\ 3\ -\ |\ 1\ -\ -\ -\ \|$

谱例中音符上方的点为高音点，表示将音符升高八度；下方的点为低音点，表示将音符降低八度。

2.2 音符与休止符

2.2.1 音符

音符的时值即单个音符的时间长度,用拍计算。如用 1 秒表示 1 拍,则演奏四分音符时需持续 1 秒,二分音符需持续 2 秒。

"1"下方的横线为减时线,即缩短时间,每增加一条减时线则缩短一半的时值。

"1 — —"右侧的横线为增时线,即增加时间,每增加一条增时线则增加一拍的时值。

名称	音符	释义
全音符	1 — — —	全音符有 3 条增时线,时值为 4 拍。
二分音符	1 —	二分音符有 1 条增时线,时值为 2 拍。
四分音符	1	四分音符是参考音符,时值为 1 拍。
八分音符	$\underline{1}$	八分音符有 1 条减时线,时值为 $\frac{1}{2}$ 拍。
十六分音符	$\underline{\underline{1}}$	十六分音符有 2 条减时线,时值为 $\frac{1}{4}$ 拍。
四分附点音符	1 ·	附点即在音符右侧添加的点,表示增加该音符时值的一半。以四分音符为例,四分音符为 1 拍,附点增加了半拍,则四分附点音符为 $1\frac{1}{2}$ 拍。

2.2.2 休止符

简谱中的休止符用"0"表示,休止符表示此处有相应的拍值时间,但不发出声音。

休止符名称	记谱法	相等时值的音符	停顿时值
全休止符	0 0 0 0	1 — — —	4 拍
二分休止符	0 0	1 —	2 拍
四分休止符	0	1	1 拍
八分休止符	$\underline{0}$	$\underline{1}$	$\frac{1}{2}$ 拍
十六分休止符	$\underline{\underline{0}}$	$\underline{\underline{1}}$	$\frac{1}{4}$ 拍

2.3 调号、拍号与小节

调号是乐曲开始处用来确定乐曲高度的定音记号,如 1=C。拍号是标注在调号后面的分数,以确定每一小节有几拍的音符。

$1=C$ $\dfrac{4}{4}$

| 1 2 3 i̇ | 2̇ i̇ 5̣ 6̣ | 1 - 3 - | 1 - - - ‖

谱中的 $\dfrac{4}{4}$ 表示以四分音符为一拍，每小节 4 拍；如果是 $\dfrac{2}{4}$ 则表示以四分音符为一拍，每小节 2 拍；$\dfrac{3}{4}$ 则表示以四分音符为一拍，每小节 3 拍。

在乐谱中由一个强拍（第一拍）到另一个强拍的循环出现叫做小节，划分小节的纵线叫做小节线。但是，在乐曲的段落结束处应使用"段落线"，乐曲结束处用"终止线"。

$1=C$ $\dfrac{4}{4}$

| 1 1 2 3 3 | 2 5 2 3 - ‖ 1 2 3 4 5 5 | 5 3 2 1 - ‖

　　　　　小节线　　　　　　　段落线　　　　　　　　　　　　　　终止线

小节拍数的划分根据拍号的分子而定，分子为 4，则小节线的划分为每四拍一个小节；分子为 3，小节线的划分为每三拍一个小节。

$1=C$ $\dfrac{3}{4}$

| 1 2 3 | 5 2 3 | 1 - - | 0 0 0 ‖

拍号的分子为 3，小节以三拍为单位划分

2.4　音程与和弦

音程分为"旋律音程"与"和声音程"，表示两个音之间的距离关系。

旋律音程是指音程中的两个音先后奏响，如 1　3。

和声音程是指音程中的两个音同时奏响，如 $\dfrac{3}{1}$、$\dfrac{7}{5}$、$\dfrac{6}{2}$、$\dfrac{5}{1}$。

和弦是由三个或三个以上的音纵向叠加而构成的，和弦有柱式和弦与分解和弦之分。

柱式和弦顾名思义，即和弦中的音纵向叠加起来就像柱子一样。与和声音程一样，柱式和弦的音要同时弹响。柱式和弦常用于左手伴奏当中，使用柱式和弦伴奏能使音乐变得饱满、有厚度，更具有吸引力。柱式和弦最少要由三个音叠加，也可以是四个音、五个音等。

将叠加的柱式和弦拆分开，进行先后弹奏，就变成了分解和弦，分解和弦给作品增添了更多的动感，使节奏感变得更强。

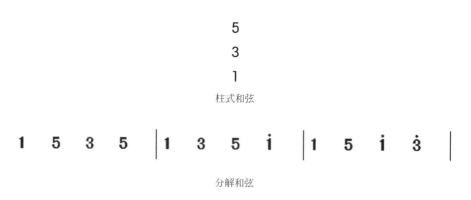

2.5 演奏符号

2.5.1 倚音

"倚音"是对主音的装饰,用很小的音符标记在音符左边或者右边,用连音线与主音连接起来。写在主音前面的倚音叫前倚音,要先弹倚音后弹主音;写在主音后面的倚音叫后倚音,要先弹主音后弹倚音。如:

倚音又分为单倚音与复倚音。

只有一个小音符的倚音叫单倚音,如 $\frac{1}{2}$,演奏效果为 **1 2·**。

有两个或两个以上的小音符的倚音叫复倚音,如 $\frac{12}{3}$,演奏效果为 **1 2 3 3**。

【提示】
- 倚音所占的时值是从本音中分离出来的,原音符的时值不能增加,倚音加本音的时值等于本音原来的时值。
- 演奏倚音时速度要快,手指要放松、灵活。

2.5.2 变音

临时升、降记号又称为变音记号,用来标记在自然调式音阶中临时出现的变音,例如在 C 调的自然音阶中是没有升记号与降记号的,如果在乐曲中出现了一个有升号(#)或者降号(♭)的音,这个音就是临时变音。

【提示】

如何找到相应的变音呢?

以键盘中的任意一音为例,与其左边相邻的音为降,右边相邻的音为升(含黑键在内)。

变音记号有升记号(#)、降记号(b)、重升记号(x)、重降记号(bb)。

升记号为向音符右侧相邻位置移动一个键,重升记号则是向右侧移动两个键。

降记号为向音符左侧相邻位置移动一个键,重降记号则是向左侧移动两个键。

在进行了临时的升高或者降低后,在本小节内再次出现同一音时,如果不再需要升高或者降低,需要在此音符前标注还原记号(♮)。还原记号的意思为将变化的音还原为未变化过的音。

$$1 = C \quad \frac{4}{4}$$

1 2 3 #4 | ♭7 5 ♭6 ♮7 |

　　　　　　　降 si　　还原 si

2.5.3 三连音

三连音是用均匀的三部分来代替基本划分的两部分的一种节奏型,用 "⌒3⌒" 表示。在演奏三连音时要注意三个音的时值要完全均等,不可长短不一。

$$\overset{3}{\overbrace{× × ×}} = × × = × -$$

$$\overset{3}{\overbrace{\underline{× × ×}}} = \underline{× ×} = ×$$

2.5.4 连音线与延音线

当连线连接在两个以上不同的音上方时,这个连线叫做连音线,如 ⌒5 6 5。连音线表示该线下的所有音符要连贯地演奏。

当连线连接在相邻的两个相同的音上时,该连线叫做"延音线",如 ⌒1　1。延音线表示将后一个音符的时值增加在前一个音符之上,演奏为:1 —,此"1"音为两拍。

【提示】

在弹奏连音线内的音符时不能将手指或者手腕抬起,每一个手指都要贴键弹奏(贴键的意思就是手指贴在琴键上连续弹奏,手指不离开键盘)。

第三章

电子琴演奏准备

3.1 演奏姿势

3.1.1 坐姿

在采用坐姿演奏电子琴时,应注意选用合适高度的琴凳,并将琴身调整到合适的高度,以小臂与键盘平行或略高于键盘为宜,距离以双手可在键盘上舒展移动为好。坐时身体端正,全身放松,上身略向前倾即可。

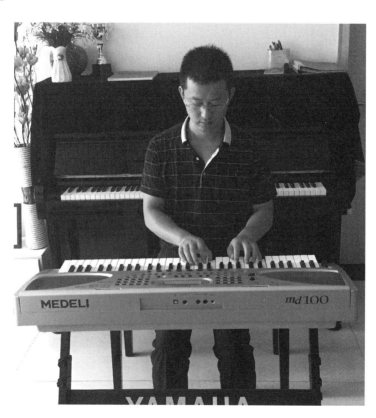

3.1.2 站姿

在采用站姿演奏时,要将琴身调整到合适高度,站立时不可弯腰,注意重心不可过于偏前。

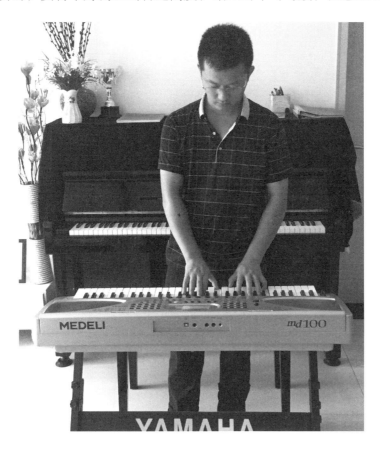

3.2 演奏手型

在演奏时,手的形状应保持弧形,手指自然弯曲,大拇指与食指之间保持圆形,每个指尖要垂直于琴键。

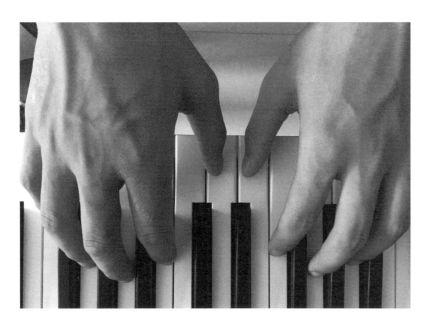

3.3 指法

"指法"是标注音符用哪根手指弹奏的数字,分别在音符上方用一、二、三、四、五表示。从拇指到小指依次为1、2、3、4、5指,当乐谱中的音符上标注有相应的数字时,需要按照数字标注的指法弹奏。

拇指:标记为"一"
食指:标记为"二"
中指:标记为"三"
无名指:标记为"四"
小指:标记为"五"

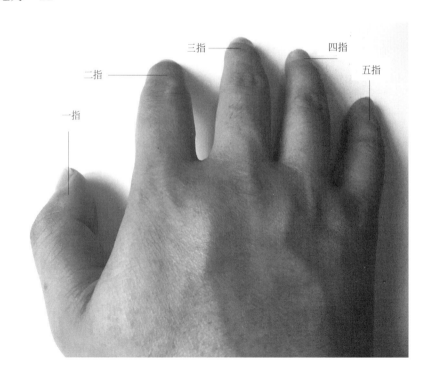

3.4 电子琴弹奏法

电子琴的演奏方法也可以称为触键方式,使用不同的触键方式来演奏相同的曲子会带来不同的音乐效果。触键的效果很多时候取决于手腕的放松程度,所以在演奏时一定要注意手指、手腕与肩膀是否足够放松。

抬指

抬指是在保证手型不变的基础上将手指高高抬起,这是专为锻炼手指的独立性以及力度而设置的弹奏方法,主要用于弹奏哈农练指法,通过高抬指的长期练习可以有效训练对各个手指的控制与协调能力。高抬指的弹奏技巧在实际的乐曲中运用较少。

例:

$1=C \quad \frac{4}{4}$

断奏

断奏是电子琴重要的基本弹奏方法之一,是指在演奏中将音与音之间断开。但是,这种断只是局部的,是音与音之间的断,而从乐句和整体的角度来看,它们是有内在的联系的。

跳音

"跳音"是指不将音符的时值演奏满,只演奏音符时值的三分之一左右的长度,例如一个一拍的"跳音"音符,只弹奏 0.3 拍左右的时间。弹奏时就像指尖触碰了针尖,立即抬起手指,就像袋鼠走路一跳一跳的感觉。对于跳音来说,发音必须短促有力。弹奏跳音时手指要站稳,保持正确的

姿势，提起来时用手臂带动手腕，自然而放松地快速下落。

1 = C 4/4

| 1 3 5̌ 5̌ 5̌ 5̌ | 4 2 1̌ 1̌ 1̌ 1̌ | 1 3 5̌ 5̌ 5̌ 5̌ | 4 2 1 — |
| 0 0 0 0 | 0 0 0 0 | 0 0 0 0 | 0 0 0 0 |

连奏

连奏是指要连贯、不间断地奏出旋律中的每一个音。新的音要在不知不觉中弹出来。手腕放松向下落时指尖要站稳，力度集中到指尖，使声音饱满悦耳。手腕仍在低位时，下一个手指不需要用力弹，要稍靠近琴键触键，关节保持弯曲，只靠手腕轻轻带起的力量发声。

第四章

电子琴技巧练习

4.1 简单的歌曲入门练习

【演奏小贴士】不同的电子琴,键盘数量有所不同,键盘的分组也会随之变化。电子琴中间的显示屏正下方为"中央C"(小字一组),按照C大调的音阶排列,分别为1、2、3、4、5、6、7,如图所示。中央C向左音逐渐变低,中央C向右音逐渐变高,低音在音符下方加低音点,高音在音符上方加高音点。

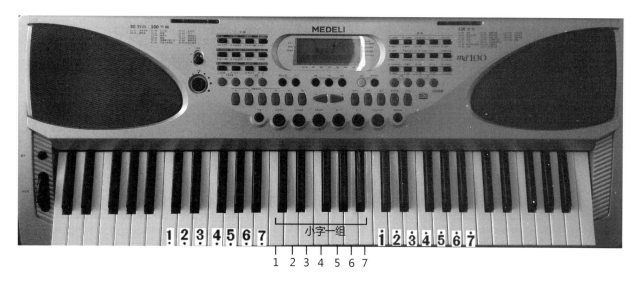

【乐理知识小贴士】电子琴演奏的初级阶段用的是大谱表,即用两行简谱分别表示左手与右手演奏的旋律。

1 = C 4/4

右手演奏谱：
| 1 2 3 4 | 5 6 7 i̇ | 2̇ i̇ 7 6 | 5 4 3 2 | 1 - - - | 0 0 0 0 ‖

左手演奏谱：
| 1 - - - | 1 - - - | 5 - - - | 5 - - - | 1 - - - | 0 0 0 0 ‖

4.1.1 右手单手旋律练习

在练习右手八度音阶时，要注意当上行音阶中的"1""2""3"弹完后，一指要从三指下方穿过来弹奏"4"，当下行音阶中的"i̇""7""6""5""4"弹完后，三指要从一指上方跨过来弹奏"3"，演奏时要注意参考指法标记。

音阶练习

1 = C 4/4

臧翔翔 曲

| 1̄ - 1 - | 2̄ - 2 - | 3̄ - 3 - | 4̄ - 5̄ - |
| 0 0 0 0 | 0 0 0 0 | 0 0 0 0 | 0 0 0 0 |

| 5 - 5 - | 4 - 4 - | 3 - 3 - | 2 - 1 - |
| 0 0 0 0 | 0 0 0 0 | 0 0 0 0 | 0 0 0 0 |

| 1̄ 1 2 3 | 4̄ 4 5̄ 6 | 7̄ 7 i̇ i̇ | i̇ i̇ 7 6 |
| 0 0 0 0 | 0 0 0 0 | 0 0 0 0 | 0 0 0 0 |

| 5 4̄ 4 3̄ | 3 3 2 2 | 1̄ 1 1 - | 1 - - - |
| 0 0 0 0 | 0 0 0 0 | 0 0 0 0 | 0 0 0 0 |

两只老虎

1=C 4/4 佚名 曲

小星星

1=C 4/4 莫扎特 曲

欢乐颂

1 = C 4/4

贝多芬 曲

| 3 3 4 5 | 5 4 3 2 | 1 1 2 3 | 3. 2 2 - |
| 0 0 0 0 | 0 0 0 0 | 0 0 0 0 | 0 0 0 0 |

| 3 3 4 5 | 5 4 3 2 | 1 1 2 3 | 2. 1 1 - |
| 0 0 0 0 | 0 0 0 0 | 0 0 0 0 | 0 0 0 0 |

| 2 2 3 1 | 2 34 3 1 | 2 34 3 2 | 1 2 5 - |
| 0 0 0 0 | 0 0 0 0 | 0 0 0 0 | 0 0 0 0 |

| 3 3 4 5 | 5 4 3 2 | 1 1 2 3 | 2. 1 1 - ‖
| 0 0 0 0 | 0 0 0 0 | 0 0 0 0 | 0 0 0 0 ‖

4.1.2　左手低音练习

左手八度音阶的练习方法与右手正好相反。当上行音阶中的"1""2""3""4""5"弹完后，三指要从一指上方跨过来弹奏"6"，当下行音阶中的"1̇""7""6"弹完后，一指要从三指下方穿过来弹奏"5"。

左手音阶练习

$1=C$　$\dfrac{4}{4}$

| 0 0 0 0 | 0 0 0 0 | 0 0 0 0 | 0 0 0 0 |
| 五
1̣ －　1̣ － | 四
2̣ －　三
3̣ － | 二
4̣ －　4̣ － | 一
5̣ －　－　－ |

| 0 0 0 0 | 0 0 0 0 | 0 0 0 0 | 0 0 0 0 |
| 三
6̣ －　6̣ － | 二
7̣ －　一
1 － | 三
7̣ －　三
6̣ － | 四
5̣ －　－　－ |

| 0 0 0 0 | 0 0 0 0 | 0 0 0 0 | 0 0 0 0 |
| 一
1 －　1 － | 7̣ －　7̣ － | 6̣ －　6̣ － | 一
5̣ －　－　－ |

| 0 0 0 0 | 0 0 0 0 | 0 0 0 0 | 0 0 0 0 |
| 二
4̣ －　4̣ － | 3̣ －　3̣ － | 2̣ －　3̣ － | 五
1̣ －　－　－ |

两只老虎

小星星

欢 乐 颂

1 = C 4/4

贝多芬 曲

4.2 指法练习

电子琴的键盘按键很多，而人只有十根手指，为了使音乐的演奏更为顺畅，在一些情况下需要使用一些指法，灵活运用这些指法才能让十根手指演奏出键盘上所有的音符。

4.2.1 穿指法

"穿指法"即将一指从二指或者三指下穿过的意思。

练习:

1 = C $\frac{4}{4}$

臧翔翔 曲

一 二	三 二	三 一 二	三 四 五 三	
1 2	3 2	3 4 5	6 7 i 6	6 5 5
0	0	0 0	0 0	0 0

一 二	三 二	一 二		
1 2	3 2	3 4 5	5 i 7 i	6 7 i
0	0	0 0	0 0	0 0

4.2.2 跨指法

"跨指法"即将二指或三指从一指上方跨过的意思。

练习：

4.2.3 扩指法

"扩指法"即将手指进行大限度地伸展张开。例如一个四度音程的旋律，使用一指与四指弹奏属于正常的顺指法，若用一指与二指演奏则属于扩指法。乐曲中出现的八度音程等都需要使用扩指法演奏。

练习：

4.2.4 缩指法

"缩指法"即手指进行了横向地收缩,在演奏琶音等节奏时需要使用缩指法,例如一个三度音程的旋律,用一指与三指弹属于正常的顺指法,如用一指与五指弹奏则是缩指法。

练习:

4.2.5 轮指法

"轮指法"即用不同的手指轮替演奏同一个音。为了使连续出现的同音弹奏得均匀、清晰,此时可以用轮指。

练习:

4.2.6 综合练习

萤火虫

青蛙学唱歌

月儿弯弯

丁中德 曲

1 = C 2/4

[sheet music]

4.3 右手音程练习

在音程练习中，三度音程是最常见的，在练习时首要的一点就是下键要整齐，力度要均衡。刚开始练习时速度要慢，达到声音整齐均衡以后，再逐步加快至正常速度。

练习曲

臧翔翔 曲

1 = C 3/4

[sheet music]

多年以前

1 = C 4/4

美国民歌

造飞机

1 = C 2/4

佚名曲

第五章

调式与和弦练习

5.1 调、调号、音阶

在音乐的表现中，各种调式由于音阶结构、调式音级间相互关系以及音律等方面的差异，而具有不同的表现风格。在电子琴的演奏中，不同的调式中相应的音在键盘上的位置有所不同，演奏时要根据乐曲中的调号判断该乐曲的音阶从而正确演奏乐曲。音乐的音高分别由"1、2、3、4、5、6、7"七个音构成，这七个音分别用七个英文字母表示其音名，即"C、D、E、F、G、A、B"。

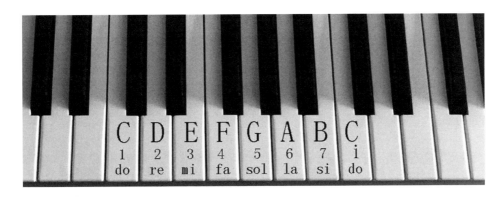

通过对七个音名的升降变化共产生常用的 24 个大小调式。各调式的音阶位置不同，从而演奏出不同调式的音乐。在乐曲中，在标题的左下方标有 1=C、1=F、1=D 等符号，表示调号。

小鱼的梦

佚 名 曲

上谱中 1=C 表示为 C 调，音名 C 的位置唱"1（do）"，依次构成调式音阶；而调号如为 1=F 则表示为 F 调，音名 F 的位置唱"1（do）"，依次构成调式音阶；1=D 表示为 D 调，音名 D 的位置唱"1（do）"，依次构成调式音阶。

常用调式音阶与音位图

C 调： C 调即以 C 为 1，音位音阶对照图如下。

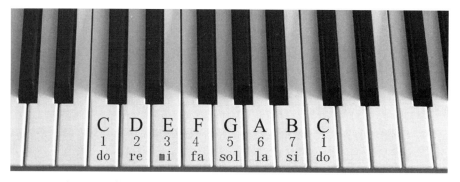

F 调： F 调即以 F 为 1，音位音阶对照图如下。F 调音阶中有一个黑键，即"降 B"，在 F 调中唱"4（fa）"。在键盘中，降号为基本音符左侧相邻的黑键，升号为右侧相邻的黑键。所以降 B 是 B 音左侧相邻的黑键。

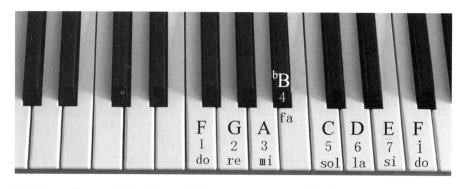

G 调： G 调即以 G 为 1，音位音阶对照图如下。G 调音阶中有一个黑键，即"升 F"，在 G 调中唱"7（si）"。在键盘中，降号为基本音符左侧相邻的黑键，升号为右侧相邻的黑键。所以升 F 是 F 音右侧相邻的黑键。

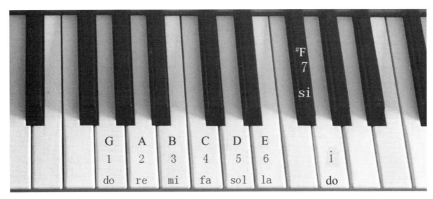

D 调：D 调即以 D 为 1，音位音阶对照图如下。D 调音阶中有两个黑键，即"升 F、升 C"，在 D 调中唱 "3（mi）、7（si）"。

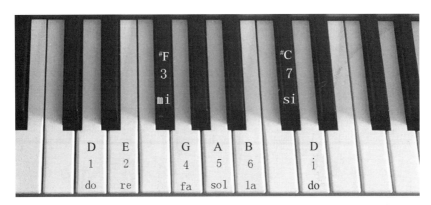

降 B（ᵇB）调：降 B 调即以降 B 为 1，音位音阶对照图如下。ᵇB 调音阶中有两个黑键，即"降 B（ᵇB）、降 E（ᵇE）"，在降 B 调中分别唱 "1（do）、4（fa）"。

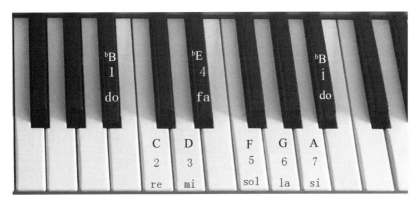

A 调：A 调即以 A 为 1，音位音阶对照图如下。A 调音阶中有三个黑键，即"升 F、升 C、升 G"，在 A 调中分别唱 "6（la）、3（mi）、7（si）"。

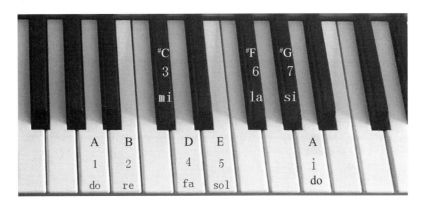

降 E(bE)调：降 E 调即以降 E 为 1，音位音阶对照图如下。降 E 调音阶中有三个黑键，即"降 B（bB）、降 E（bE）、降 A（bA）"，在降 E 调中分别唱"5（sol）、1（do）、4（fa）"。

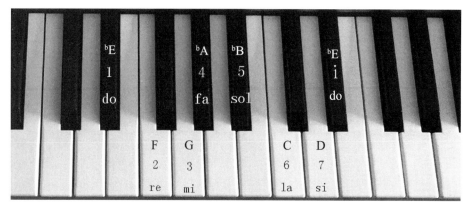

降 A(bA)调：降 A 调即以降 A 为 1，音位音阶对照图如下。降 A 调音阶中有四个黑键，即"降 B（bB）、降 E（bE）、降 A（bA）、降 D（bD）"，在降 A 调中分别唱"2（re）、5（sol）、1（do）、4（fa）"。

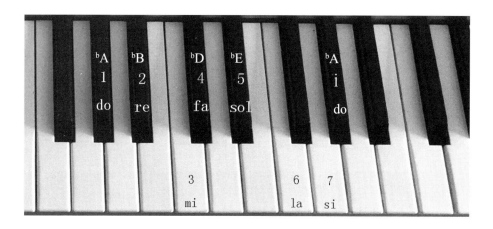

5.2 和弦标记与演奏

和弦是由三个或三个以上的音按照三度关系叠加的音响效果，三个音按照三度关系叠加叫三和弦，四个音按照三度关系叠加叫做七和弦。

```
                    7
         5          5
         3          3
         1          1
       三和弦     七和弦
```

上节中提到，七个唱名分别对应七个音名，即 C、D、E、F、G、A、B，和弦的标记即以音名为基础加上字母与数字构成。

常用的和弦与相应的和弦标记：

| 5 3 1 和弦标记：C | 5 ♭3 1 和弦标记：Cm | ♭7 5 3 1 和弦标记：C7 | ♭7 5 ♭3 1 和弦标记：Cm7 |

| i 6 #4 2 和弦标记：D | i 6 4 2 和弦标记：Dm | i 6 #4 2 和弦标记：D7 | i 6 4 2 和弦标记：Dm7 |

| 7 #5 3 和弦标记：E | 7 5 3 和弦标记：Em | ∙2 7 #5 3 和弦标记：E7 | ∙2 7 5 3 和弦标记：Em7 |

| i 6 4 和弦标记：F | i ♭6 4 和弦标记：Fm | 2 7 5̇ 和弦标记：G | 4 2 7 5̇ 和弦标记：G7 |

| 3 #1 6̇ 和弦标记：A | 3 1 6̇ 和弦标记：Am | #4 #2 7 和弦标记：B | #4 2 7 和弦标记：Bm |

| ♭7 5 ♭3 和弦标记：♭E | ♭7 ♭5 ♭3 和弦标记：♭Em | ♭3 1 6̇ 和弦标记：♭A | 4 2 ♭7 和弦标记：♭B |

电子琴键盘中的每一个键有固定的音名，相应的音名向左或向右相邻的键为降与升半音。

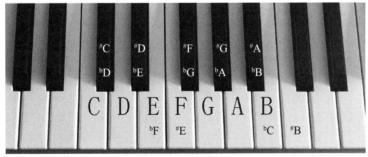

和弦标记用键盘上的音名表示。例如：C 表示以 C 音为根音构成的三和弦。G 表示以 G 音为根音构成的三和弦。D7 表示以 D 音为根音构成的七和弦。具体和弦的组成音参照上述内容。

例如：

C 和弦的和弦标记为"C"，演奏为：

将三个音同时弹响即为 C 和弦的音响效果。

5.3 和弦练习

5.3.1 分解和弦练习

左手分解和弦准备练习

$1=C$ $\dfrac{4}{4}$

猎人捉小兔

1=C 2/4

佚名曲

粉刷匠

1 = C 4/4

德国民歌

看 星

1=C 2/4 佚 名 曲

5.3.2 柱式和弦练习

在练习柱式和弦时需注意以下要点：

① 练习和弦之前，先练习双音音程，熟练后再练习三和弦，遵循循序渐进、由易到难的原则；

② 根据手型变换的难易程度，先练习原位和弦，后练习转位和弦，逐渐熟悉每种和弦不同的手型；

③ 不论弹什么和弦，都要善于利用手的自然重量，而不要机械生硬地死压死弹，刚开始练习时，每一个和弦要按照正确指法摆好手型，然后通过手腕把手指向上提起（高度约 5 公分左右），同时注意保持手型，做好手指支撑（手指站稳，不瘪不塌），然后重复以上动作弹下一个和弦。

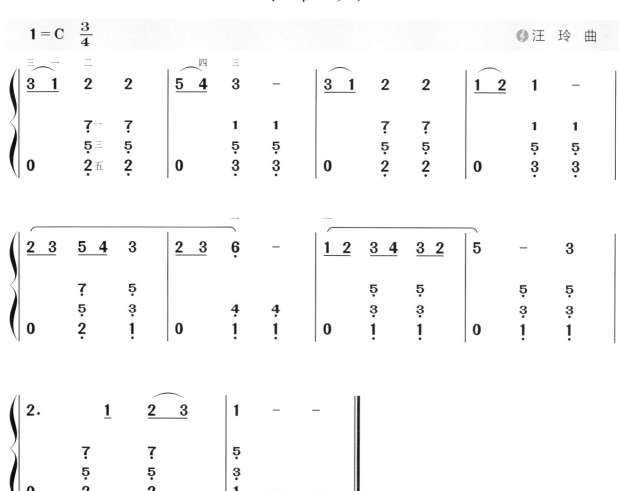

新大陆交响曲(节选)

德沃夏克 曲

1=C 4/4

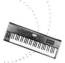

找朋友

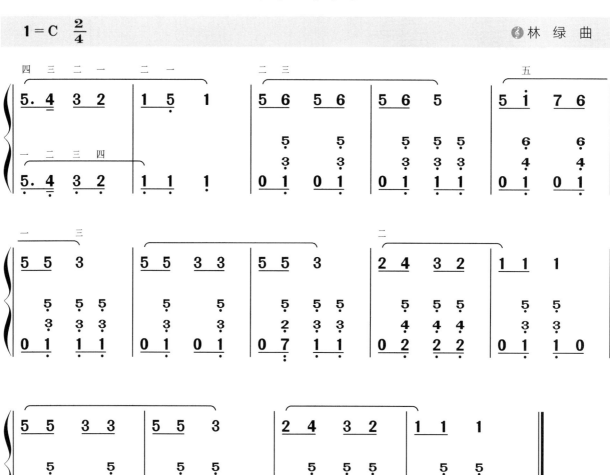

5.3.3 琶音练习

"琶音"是将和弦从低音到高音依次连续奏出的节奏型，琶音一般用于抒情乐曲中。琶音中的和弦各音先后奏响的顺序不定，但是必须在和弦音的范围，例如和弦１３５，琶音可以弹奏为 $\underline{1 5 1 3 5}$ －、$\underline{3 5 1 3 5}$ －、$\underline{5 1 3 5}$ 等。

琶音准备练习

1 = C 4/4

臧翔翔 曲

| 0 0 0 0 | 0 0 0 0 | 0 0 0 0 | 0 0 0 0 |
| 1 5 1 3 5 − | 6 3 6 1 3 − | 2 6 2 4 6 − | 5 − |

| 0 0 0 0 | 0 0 0 0 | 0 0 0 0 | 0 0 0 0 |
| 1 5 1 3 5 5 | 6 3 6 1 3 3 | 4 1 4 6 1 6 | 5 − − − |

| 0 0 0 0 | 0 0 0 0 | 0 0 0 0 | 0 0 0 0 |
| 1 5 1 3 5 − | 5 2 5 7 2 − | 6 3 6 1 3 − | 2 1 7 5 |

| 0 0 0 0 |
| 1 − − − |

小鱼的梦

夏天的雷雨

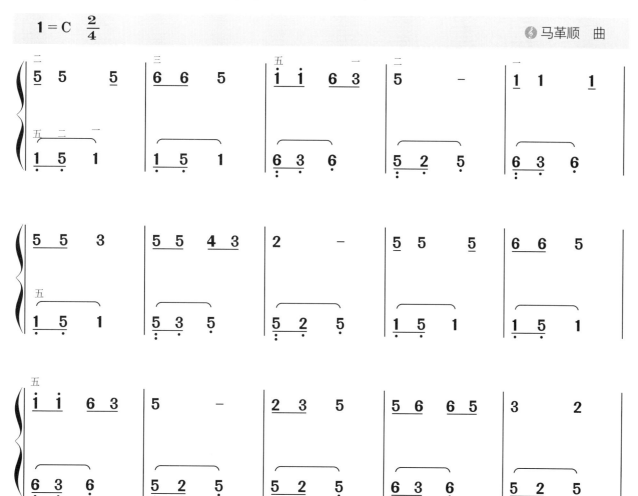

睡吧小宝贝

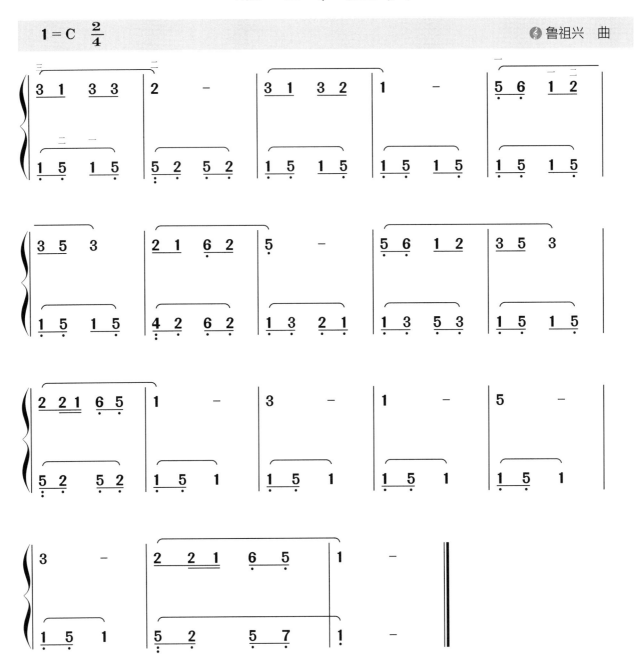

鲁祖兴 曲

5.4 单指和弦与多指和弦

单指和弦

单指和弦是电子琴的一种和弦自动伴奏的功能,是指左手弹下一个音却可产生和弦的音响效果。演奏单指和弦的前提是开启了电子琴上的"单指和弦"按钮开关。单指和弦用英文字母(音名)加数字表示,例如C、Cm、C7等。在演奏时只需要按照标注的字母按下相应的音,即可将手抬起,电子琴会继续产生相应和弦的效果,直至换下一个和弦。

目前市场上的电子琴单指和弦系统以雅马哈系统与卡西欧系统为主,由于两款系统的自动程序

设计不同，所以单指和弦的弹奏方法也有所不同，具体请参阅本书附录 4 内容。

下面以雅马哈系统为例：

首先要将电子琴上的单指和弦按钮按下，左手需要在小字组 f（包括 f 音）音以下的音区进行弹奏。

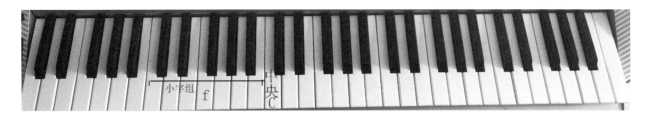

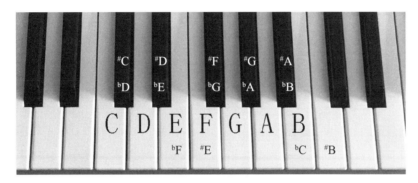

C 和弦

 演奏效果：

D 和弦

 演奏效果：

其他单指和弦参阅本书附录 4 内容。

多指（指控）和弦

多指和弦也称为指控和弦，意思是要同时弹奏和弦的每一个音，才可以发出相应和弦的音响效果。多指和弦用左手在小字组以下的音区弹奏。多指和弦因每一个音都需要弹奏，所以没有系统的区别，在雅马哈与卡西欧系统中弹奏法相同。

例如：

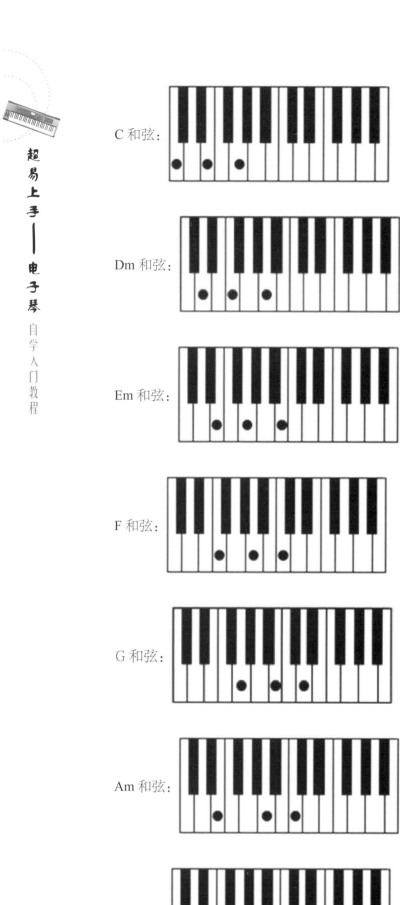

各和弦的音区可以根据实际情况进行调节，不影响实际的音响效果。

例如：C和弦可以弹奏为1 3 5，也可以弹奏为3 5 1，也可以弹奏为5 1 3，其他以此类推。其他常用多指和弦请参阅本书附录5内容。

数蛤蟆

1 = D 2/4 音色：钢琴 四川民歌

| D |
| 5 3 5 3 | 5 1 2 | 5 3 5 3 | 5 1 2 | 5 3 5 3 |

| A | Em | D | Em | D |
| 2 3 2.1 | 6 1 6 1 2 | 1 1 6 5 | 6 1 6 1 2 | 1 1 6 5 |

| 3 5 2 3 5 | 3 1 2 ‖

国旗多美丽

1 = C 2/4 谢白倩 曲

| C | F C | F G | C |
| (1 3 5 5 | 6 5 | 6 2 3 | 1 —) | 5 1 |

| | | G7 | C | |
| 5 3 | 1.2 3 4 | 5 — | 5 1 | 5 3 |

| | | G7 | C | | F |
| 4 3 1 | 2 — | 3. 4 | 5 5 | 6 6 5 |

| C | | F C | F G7 | C |
| 3 — | 1.3 5 5 | 6 5 | 6 2 3 | 1 — ‖

可爱的祖国

1 = C 2/4

佚名曲

C			G7		C
1 5 5 5	5 5 5	6 5 4 6	5 -	1 5 5 5	

| 5 4 3 2 | 3 2 1 2 | 3 - | F
1 6 6 6 | 6 6 6 |

| 1 6 4 6 | 6 - | C
5 6 5 4 | 3 2 2 | G
2 2 5 |

| C
1 - | 5 6 5 4 | 3 2 2 | G7
5 5 5 | 1 - ‖

第六章

电子琴自动伴奏

6.1 音色的选择

电子琴是以模拟传统乐器音色为主同时兼具一些特殊效果的新型器乐，它的音色十分丰富，表现力极强。一般的电子琴可发出一百余种的乐器及其他音响效果，根据不同品牌电子琴的特色，音色数量会有所变化。一般情况下，电子琴的音色按钮与对应的乐器名称在电子琴中间显示屏的右侧或者左侧位置。

选择音色时要先按下"音色"按钮，再按下音色区中相应的乐器按钮，即可改变电子琴的音色。通过电子琴功能键中的"+"与"-"号，可调节音色，单击"+"号，音色向后转换一位，变为下一个乐器的音色。单击"-"号，音色向前转换一位，变为上一个乐器的音色。

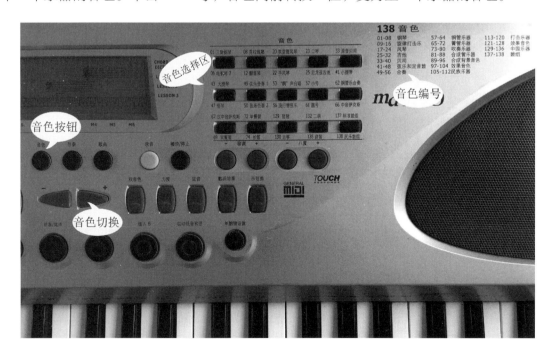

常用电子琴音色编号对照（表中编号根据电子琴品牌、型号的不同有所变化）：

钢琴

001　Grand Piano　三角钢琴
002　Bright Piano　卧式钢琴
003　Harpsichord　羽管拨弦古钢琴
004　Honky Tonk　酒吧钢琴
005　Midi Grand　迷笛钢琴
006　CP 80　80 键钢琴
007　Galaxy EP　大键琴
008　Hyper Tines　袪懦电钢琴
009　Funk EP　特级电钢琴
010　DX Modern EP　便携式电钢琴

风琴

015　Jazz Organ 1　爵士风琴 1
016　Jazz Organ 2　爵士风琴 2
017　Rock Organ 1　摇滚风琴 1
019　Click Organ　按键风琴
020　Bright Draw　现代风琴
021　Theater Org1　戏院风琴 1
024　Chapel Organ1　礼堂风琴
025　Church Organ　教堂风琴
027　Musette Accrd　法国的小风琴
028　Trad.Accrd　传统风琴
029　Bandoneon　南美手风琴
030　Modern Harp　现代竖琴
031　Harmonica　口琴

吉他

032　Classic Gtr　经典吉他
033　Folk Guitar　民间吉他
034　Jazz Guitar　爵士吉他
035　60sClean Guitar　60 年代纯音
036　12Str Guitar　12 弦吉他
037　Clean Guitar　清音吉他
038　Octave Gtr　八度吉他
039　Muted Guitar　静音吉他
040　Overdriven　电吉他
041　Distortion　弯音吉他

贝司

042　Finger Bass　指拨贝司
043　Acoustic Bass　低音贝司
044　Pick Bass　精选贝司
045　Fretless Bass　噪音爵士
046　Slap Bass　打拍贝司
047　nth Bass　和弦贝司
048　Hi-Q Bass　嗨声贝司
049　Dance Bass　舞曲贝司

弦乐

050　String Ensbl　弦乐合奏
051　Chamber Strs　室内弦乐
052　Slow Strings　慢速弦乐
053　Tremolo Strs　颤音弦乐
054　Syn Strings　合成弦乐
055　Pizz.Strings　拨弦齐奏
056　Viola　中提琴
057　Cello　大提琴
058　Contrabass　低音提琴
059　Harp　竖琴
060　Banjo　班卓琴
061　Orchestra Hit　管弦乐队

合唱

062　Choir　唱诗班
063　Vocal Ensbl　人声 1
064　Air Choir　空气唱诗班
065　Vox Humana　人声 2

萨克斯管

068　Tenor Sax　次中音萨克斯
069　Alto Sax　中音萨克斯
070　Soprano Sax　高音萨克斯风
071　Baritone Sax　上低音萨克斯
073　Clarinet　单簧管
074　Oboe　双簧管
075　English Horn　英国号角
076　Bassoon　巴松管

小号

078　Trumpet　小号
079　Trombone　长号
080　Trombone Section　长号组
081　MutedTrumpet　弱音小号
082　French Horn　圆号
083　Tuba　大号

铜管乐

084　Brass Section　铜管乐组
085　Big Band Brass　乐团铜管乐
087　Mellow Horns　柔美圆号合奏
088　Techno Brass　技术铜管乐
089　Synth Brass　合成铜管乐

长笛

092　Flute　长笛
093　Piccolo　短笛
094　Pan Flute　排箫
095　Recorder　竖笛
096　Ocarina　奥卡利那笛

合成主奏

097　Square Lead　方波主奏
098　Sawtooth Lead　锯齿波主奏
099　Analogon　模拟
100　Fargo.　法尔格主奏
101　Stardust　星尘
102　Voice Lead　人声主音
103　Brightness 中高音听音　合成长音

104　Xenon Pad　氙音色垫
105　Equinox　春分
106　Fantasia　幻想
107　Dark Moon　黑月亮
108　Bell Pad　贝尔长音

打击乐器

109　Vibraphone　铁琴
110　Marimba　木琴
111　Xylophone　木琴
112　Steel Drums　钢鼓
113　Celesta　小乐器
114　Music Box　音乐盒
115　Tubular Bell　管铃

鼓组

116　Timpani　定音鼓
117　Standard Kit 1　标准鼓组 1
118　Standard Kit 2　标准鼓组 2
119　Room Kit　室内鼓组
120　Rock Kit　摇滚鼓组
121　Electro Kit　电子鼓组
122　Analog Kit　模拟鼓组
123　Dance Kit　舞曲鼓组
124　Jazz Kit　爵士鼓组
125　Brush Kit　刷击鼓组
126　Symphony Kit　交响鼓组
127　SF Kit 1　效果音 1
128　SFX Kit 2　效果音 2

6.2　伴奏类型与速度选择

选择伴奏的类型是电子琴自动伴奏的基础，电子琴提供了丰富的伴奏风格，通过选择相应的伴奏风格配以和弦便可以演奏出带有伴奏风格的乐曲，这也是电子琴这一乐器的亮点之一。电子琴常用节奏参阅本书"附录3"内容。

选择伴奏类型的步骤

步骤1：选择电子琴功能按钮中的"节奏"按钮（选择节奏之前按照上一节内容选择好相应的音色）。

步骤2：选择"节奏"区的相应节奏区间（按钮旁都附有节奏标注）。

步骤3：通过电子琴的"+"与"-"功能按钮选择具体节奏类型。

步骤4：使用电子琴功能中的"自动低音和弦"或者"单触键（多指）和弦"按钮选择和弦的类型（按一次"自动低音和弦"为单指和弦模式，再按一次"自动低音和弦"为多指和弦模式）。

步骤5：单击"启动/停止"按钮，鼓节奏开始响起；单击"同步启动"按钮，则按下和弦的同时，伴奏响起。

步骤6：按下和弦，伴奏开始响起，同时右手演奏旋律。

步骤7：单击"启动/停止"按钮，停止演奏。

步骤8：使用电子琴功能中的"调节速度""调节音量"按钮将伴奏的速度与音量调节至合适的位置。

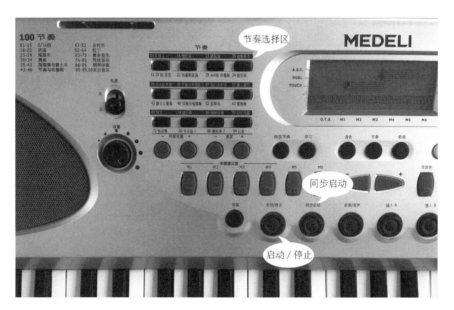

【注】：如果需要对乐曲添加自动的前奏与尾声，则需要在完成步骤1-4以后，单击"前奏/尾声"按钮，然后继续操作 "步骤5"，此时电子琴会先奏响乐曲的前奏，待前奏结束以后右手开始演奏旋律。再次单击"前奏/尾声"，电子琴尾声响起，在尾声结束以后默认乐曲结束，停止演奏。

如何选择适合的节奏型

一般情况下，电子琴谱中的节奏与音色都是标注好的。个别未标注的曲谱则需要演奏者自行设计音色与伴奏风格。那么如何选择适合的节奏呢？这需要演奏者对节奏的风格有一定的了解，在通过不断地练习积累经验以后自然可以得心应手。

不同的乐曲有着不同的情感表达，节奏与风格也有所不同，乐曲通过各种节拍与调性，配合多变的旋律可以表达出不同的思想内涵。在进行节奏选择时，就需要对这些因素进行综合考量。如速度适中或稍快的曲调，如果采用3/4或3/8、6/8、9/8、12/8的节拍，选择华尔兹（圆舞曲）则是非常合适的；如采用2/4拍和4/4拍，则可选用波尔卡、伦巴等节奏；抒情的乐曲可以选择流行节奏；摇滚歌曲可以选择摇滚节奏热烈、热情的乐曲选择迪斯科等；轻快活泼的乐曲选择小快板，使用伦巴、贝圭英等节奏；军乐、进行曲、节拍铿锵有力的乐曲选择进行曲。

需要注意的是，选择的节奏风格一定要与乐曲的风格相近并且节拍要一致，一些普用节奏，例如2/4、2/2拍、4/4拍、1/4拍等拍子的节奏可以适用于大多数的乐曲中，在选择时可以多感受、试听，通过比较来选择最佳的伴奏风格。熟悉电子琴的节奏风格，需要不断地培养乐感，多钻研体

会。通过长期的积累便可以很好地运用电子琴的自动伴奏功能。

6.3 自动伴奏练习

让我们荡起双桨

1=F 2/4 音色：长笛 节奏：流行音乐

刘炽 曲

| Dm | F | Dm | F |
| 0 6̣ 1 2 | 3. 5 | 3 1 2 | 6̣ - | 0 1 2 3 |

| C | Gm | F | ♭B |
| 5. 5 | 6 2 | 3 - | 3 3 5 | 6 - |

| F | Dm | Am | Dm7 |
| 5. 6 | 1̇ 7 6 5 6 | 3 1 2 | 3. 5 | 1 6̣ |

| G7 | C | F | ♭B |
| 1 2 3 6 | 5 - | 5 0 | 3 - | 6. 6 |

| F | C7 | Gm | F | Gm | F |
| 5 4 3 | 2 - | 3. 5 | 6̣ 1 2 | 0 1 2 |

| ♭B | Am | Dm |
| 3 5 | 6 1̇ | 7 6 5 3 | 6 - | 6 - ‖

第七章

乐曲精选

儿童歌曲

洋娃娃和小熊跳舞

1 = C　2/4　音色：钢片琴
　　　　　　节奏：探戈

波兰儿歌

C 一 二 三 四		G	C	
1 2 3 4	5 5 5 4 3	4 4 4 3 2	1 3 5	1 2 3 4

	G	C 一 三	F 五 四 三	C
5 5 5 4 3	4 4 4 3 2	1 3 1	6 6 6 5 4	5 5 5 4 3

G 四	C	F	C	G
4 4 4 3 2	1 3 5	6 6 6 5 4	5 5 5 4 3	4 4 4 3 2

C
1 3 1 ‖

采蘑菇的小姑娘

1 = C　4/4　音色：钢片琴　节奏：慢摇滚

谷建芬　曲

Am				Dm				Am			

6 3 3 3 | 3 2 1 2 0 | 2. 3 2 1 | 2 1 6 5 6 0 |

Em　　　　　　　　Am　　　　　　　　　　　　　　　E

3 3 5 5. 5 | 6 6 2 1 0 | 6 6 6 1 2 1 2 | 3 − − − |

Am　　　　　　　　Dm　　　　　　　　Am

6 3 3 3 | 3 2 1 2 0 | 2. 3 2 1 | 2 1 6 5 6 0 |

Em　　　　　　　　Am　　　　　　　　Dm　　　　　　　　Em

3 3 5 5. 5 | 6 6 2 1 0 | 2 2 2 1 6 5 | 3 0 7. 6 |

Am　　　　　　　　　　　　　C　　　　　　　　Dm

6 − − − ‖: 6 6 6 6 6 6 6 5 | 3 3 2 3 0 | 6 2 2 2 2 2 2 3 |

G　　　　　　　　C　　　Am　　　　Dm　　　Am　　　　E

2 2 1 2 0 | 6 5 5 5 6 3 3 3 | 6 2 2 2 6 1 1 1 | 3 0 7 7 7 6 |

Am

6 − 0 5 | 6 0 0 0 ‖

劳动最光荣

1 = C 2/4 音色：小号 节奏：进行曲

黄准 曲

虹彩妹妹

1=C 4/4　音色：小提琴　节奏：伦巴　　　中国民歌

```
   Am
   三                 三              三             Dm
 6 5 3  6 5 3 | 6 6 5 6 - | 6 5 3 6 5 3 | 2 2 1 2 - |

 Em     Am       Em    Am      Em           1.  Am
 一                                                        
 3 3 5  6 1 6 5 | 3 3 5 1.2 | 3 3 3 3 3 | 6 6 5 6 - :||

  三 E7              四     Am
 2.
 3  3  3 3  5 | 6 - - - | 6 0 0 0 ||
```

小小少年

1=C 4/4　音色：萨克斯　节奏：慢摇滚　　　佚名曲

```
         C                    G                              C
 5. 6 ||: 6  5  - 3.4 | 3 2 - 2.3 | 4 - 4 2 7.6 | 5 - - 5.6 |

  6  5  - 3.4 | 3 2 - 2.3 | 4 - 4 5 3.2 | 1 - - 1 1 |

  F         C            G7              C
  6 - 6 4 1.6 | 6 5 - 3.4 | 5 - 5 6 5.4 | 3 - - 1.1 |

  F         C            G7              C  1.
  6 - 6 4 1.6 | 6 5 - 3.1 | 5 - 5 3 2.1 | 1 - - - |

              C  2.
  1 - - 5.6 :|| 1 - - - ||
```

红巾姑娘

1=C 2/4
音色：木琴
节奏：进行曲

印尼歌曲

```
C                  G
1  1   3  | 2 1  7. 1 | 2   2  | 2   0  | 2  2   4 |

C
3 2  1 2 | 3   3  | 3   0  | 5 5   6 | 5 3   2 1 |

F                       C           G         ⊕ C
6   6  | 6   1 2 | 3   3 1 | 2   2 7. | 1   - |

                                            F
1   1 3 | 5   5  | 5   6  | 5.   3 | 1   6 |

C            G              C
5.   3  | 4   4 5 | 3   -  | 3   1 3 | 5   5 |

           F         C              G
5   6  | 5.   3 | 1   6  | 5.   3 | 4   4 5 |

C                    ⊕ C
3   -   3   0 ‖: 1   -  | 1   1 2 | 3   3 1 |

G                C
2   2 7. | 1   -  | 1   -  ‖
```

快乐小舞曲

1=F 4/4　音色：电钢琴　节奏：进行曲　　　　　　　　　晓洪 曲

```
    F      ♭B    C       F         ♭B     C          F
(5 | 1. 7 1 6 | 76 7 5 567 | 17 6 6 56 7 | 55 6567 1 0 )

    F             C                                    
‖: 33 33 33 5 | 55 54 2 6543 | 22 22 23 4 | 54 32 3 6 7 1 2 |

    F             C
   33 33 33 5 | 55 54 2 6543 | 22 22 23 4 | 54 32 1 6 7 1 2 :‖

    ♭B    C
( 1. 7 1 6 | 76 7 5 534 | 54 33 23 4 | 54 32 3 0 5 |

    ♭B    C                                      F
  1. 7 1 6 | 76 7 5 567 | 17 6 6 56 7 | 55 6567 1 ) ‖
```

大风大雪也不怕

1=C 4/4　音色：木管　节奏：流行乐　　　　　　　　　日本歌曲

```
         C              G7              C       F       G    C
3 4 | 5. 6 5 1 3 1 | 76 4. 6 54 | 3 21 46 47 | 2 1 - - |

                    C              G7             C    G
1 - - ) 34 | 5 56 50 34 | 5 56 50 34 | 5 1 7 1 2 1 |

  G                        C              Dm7
7 76 60 23 | 40 45 60 54 | 33 04 54 30 | 2 2 6 1 |
```

谁的尾巴用处大

1=C　2/4　音色：木管　节奏：进行曲

罗晓航　曲

小白船

1=C 3/4　音色：手风琴　节奏：华尔兹　　　朝鲜民歌

```
 C                                              F
 5 - 6 | 5 - 3 | 5  3 2  1 | 5̣ - - | 6̣ - 1 |

 G           C
 2 - 5 | 3 - - | 3 - - | 5 - 6 | 5 - 3 |

               F         G         C
 5  3 2  1 | 5̣ - - | 6̣ - 1 | 5̣ - 2 | 1 - - |

                         Am        C
 1 - - | 3 - 3 | 3 - 2 | 3 - 6 | 5 - - |

 3 - 2 | 3 - 6 | 5 - - | 5 - - | 1̇ - - |

              Am        C           G
 5 - - | 3 - 5 | 6 - - | 5 3 1 | 5̣ - 2 |

   C
 | 1 - - | 1 - - ‖
```

一只鸟仔

1=♭B 2/4
音色：小提琴
节奏：进行曲

台湾民歌

(5 5 | 5 5 5 | 2̇ 1̇ 2̇ | 5 6 1̇ 5 | 5 6 1̇ 5 6 1̇ |

5 2 5 | 5 5 | 5 5 5 | 5 6 1̇ 5 2 | 5 6 1̇ 5 2 |

2̇ 1̇ 2̇ 3̇ | 5 6 1̇ 5 2 | 5 6 1̇ 5 6 1̇ | 5 6 1̇ 5 2 | 5 6 1̇ 6 5 3 |

5 6 1̇ 5 2 | 2̇ 2̇ 2̇ 2̇ | 2̇ 2̇ 2̇ 2̇) | 2̇ 3̇ | 2̇ 3̇ 2̇ 1̇ |

2̇ 0 6 6 | 2̇ 0 0 | 6 2̇ | 6 1̇ 6 5 | 2 5 6 |

5 0 0 | 1̇ 2̇ | 1̇ 2̇ 1̇ 6 | 1̇ 5 5 | 1̇ 0 0 |

2̇ 2̇ | 6 1̇ 6 5 | 2 5 6 | 5 5 | 5.5 1̇ 2̇ |

6 5 2 3 | 5 5 | 2̇ 1̇ | 5 5 ‖

鲜花开

1=♭B 2/4 音色：长笛 节奏：进行曲

潘振声 曲

♭B
5 5 5 5 5 | 5 6 5 0 |

F
5 4 4 4 4 | 4 5 4 0 |

♭B
4 3 3 3 3 |

F
4 3 2 0 | 5 2 2 2 3 |

♭B
1 1 1 0 | 5 5 5 | 5 5 5 0 |

♭E F
6 6 5 | 5 - |

♭B
5 5 5 5 5 | 5 6 5 0 |

F
4 4 4 0 |

4 4 4 0 | 5 5 4 | 3 - |

♭B
5 4 4 4 4 |

F
5 4 3 0 |

4 4 4 3 | 2 0 2 0 | 4 3 2 0 |

♭B
3 3 3 2 | 1 0 1 0 |

F
3 2 1 0 | 2 3 4 |

5 6 0 | 5 4 3 2 |

♭B
1 - ‖

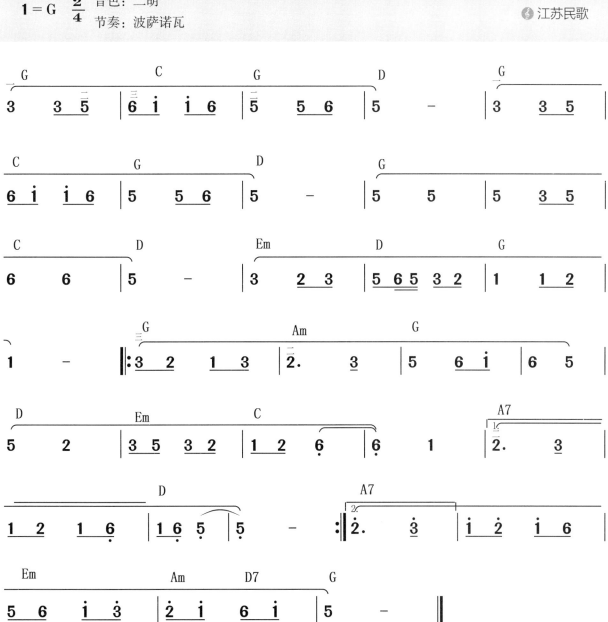

同桌的你

1=D 6/8 音色：口琴 节奏：华尔兹

高晓松 曲

```
      D                            #Fm              G
    | 5 5 5 5 3 4 | 5.    7.  | 6 6 6 6 4 6 | 5.    5. |

      D                   G                       A           D
    | 5 5 5 5 7 6 | 5.    4.  | 4 4 4 4 3 2 | 1.    1. |

                           Bm7                Em              Bm7
    | 1 1 1 1 5 6 | 1    1    3. | 2 2 2 2 1 7 | 6.    6. |

      #Fm                  A                                   D
    | 7 7 7 7 7 1 | 2.    5    0 | 7 7 1 2 1 7 | 1.    1. :||

      D              D                                Bm7
    | 1.    1.   :|| 1.    1.  | 1 1 1 5 6 | 1.    3. |

      Em7            Bm7                   #Fm               A
    | 2    2   2 1 7 | 6.    6.  | 7 7 7 7 1 | 2.    5. |

                             D    E        1=E   E           #Cm7
    | 7 7 1 2 1 7 | 1.    0    | 1 1 1 5 6 | 1.    3. |

      #Fm                  #Cm7                #Gm           B
    | 2    2   2 1 7 | 6.    6.  | 7 7 7 7 7 1 | 2.    5. |

                              E
    | 7 7 1 2 1 7 | 2.    2.  | 1.    1.  | 1.    1. |
```

月亮代表我的心

1=C 4/4 音色：钢琴 节奏：十六拍

汤 尼 曲

```
 C                        Am              F                G7
(5 - 5 3 2 1 | 3 - - - | 6 - 6 4 2 1 | 7 - - ) 0 5 |

 C                Em              F                C
1. 3 5. 1 | 7. 3 5 0 5 | 6. 7 1. 6 | 6 5 5 - 3 2 |

 Am              F              D              G
1. 1 1 3 2 | 1. 1 1 2 3 | 2. 1 6 6 2 3 | 2 - - 0 5 |

 C                Em              F                C
1. 3 5. 1 | 7. 3 5 0 5 | 6. 7 1. 6 | 6 5 5 - 3 2 |

 Am              F              D    G          C
1. 1 1 3 2 | 1. 1 1 2 3 | 2. 6 7 1 2 | 1 - - 3 5 |

 C              Em                Dm    G        C
3. 2 1 5 | 7 - - 6 7 | 6. 7 6 5 | 3 - - 5 |

 C              Em              D              G
3. 2 1 5 | 7 - - 6 7 | 1. 1 1 2 3 | 2 - - 0 5 |

 C                Em              F                C
1. 3 5. 1 | 7. 3 5 0 5 | 6. 7 1. 6 | 6 5 5 - 3 2 |

 Am              F              D    G          C
1. 1 1 3 2 | 1. 1 1 2 3 | 2. 6 7 1 2 | 1 - - - ||
```

大约在冬季

1 = G 4/4 音色：木吉他 节奏：流行乐

齐秦 曲

```
  G       Bm        Em      G       Em D  G  D      D
1 1 1 2 3 - | 6 5 3 - | 6 7 1 2 | 5 5 5 5 - |

  G                     Bm                Em
1 1. 1  1 2 | 3 5 5 5 3 5 | 6 3 3 3 3 2 2 3 | 3 - - 3 2 |

  C                     Am                    D
1 6 6 6 3 2 | 1 6 6 6 6 1 | 2 2 2 2 3 2 3 5 | 5 - - - |

‖: G                     Bm                Em
  1 1 1 1 1 2 | 3 5 5 5 3 5 | 6 3 3 3 3 2 2 3 | 3 - - 3 2 |

  C                     D                        Em (1.)
1 6 6 6 3 2 | 1 6 6 6 6 1 | 2 2 2 2 2 5 5 6 | 6 - - - |

  C          D          G           Em
6 6 6 6 3 | 5 5 5 5 3 2 | 1 1 1 1 2 1 3 | 3 - - - |

  C          G          Em          D
6 6 6 6 7 | 6 5 5 5 3 5 | 6 3 3 2 1 1 | 5 - - - :‖

Em (2.)        C                          D
6 - - 3 2 | 1 6 6 6 3 2 | 1 6 6 6 6 1 | 2 2 2 2 5 |

Em
6 - - - ‖
```

我可以抱你吗

1=C 4/4　音色：萨克斯
　　　　　节奏：流行音乐

小虫 曲

```
  C                                    Am
| 3 3  3 3 3 3  3  3 2 1 | 2 3  3 3 3 3  3   -  |

  F                                    G
| 6 1  1 1 6 6  6 6 1    | 3 2  2 2 1 2  2   -  |

  C                                    Am
| 3 3  3 3 3 3  3  3 2 1 | 2 3  3 5 2    3   -  |

  F                          G                      E
| 6 1  1 1 1 1  1 6 6 6 1 | 3 2  2 1 2   2  - | 0 3 2 1 2 2 3 7 5 6 |

  Am                          E                       Am        Dm
| 6  0 6 1 6  5 4 3 4 3 | 0 3 2 1 2  2 3 7 5 6 | 6  0 6 1 6  2 2 1 2 2 3 |

  G              C                 Am         Dm          Am
| 2 - - - | 5 5 5 5  5.5  6 1. | 2 2 2 1 2 3 2 1 6 6 3 5 |

  C         Am               Dm        G7           C         Am
| 6 5 5 5 5 3  6 5  3 2 1 | 2 2 2  1 6 2  3 2. | 5 5 5 5  5.5  6 1. |

  Dm         Am                    Dm          G        C
| 2 2 2 2 2 2 2 3  2 1 6 6 3 5 |1. 6 5 5  5 3 5  6 5  3 2 1 | 1 - - - :||

   Dm        G             C              Dm            G
|2. 6 5 5  5 3 5  6 5  3 2 1 | 1 - - 0 3 5 | 6 5 5  5 3 5  6 5  3 2 1 |

  C
| 1  -  -  -  ||
```

莫斯科郊外的晚上

1=F 2/4
音色：小提琴
节奏：乡村音乐

索洛维约夫·谢多伊 曲

```
(#A)      Gm           Dm          Gm
#4  #5  | 7 6  3 | 3· 7  6· | 3 2  4 | 4 0  5 4 |

 Dm         A    A7   Dm              Gm
 3  2 1  | 3    2  | 6· - ) | 6· 1  3 1 | 2   1· 7 |

 A         Dm         F     Dm          F
 3  2  | 6· -  | 1 3  5 5 | 6  5 4 | 3  - |

 G   A    Gm          Dm          Gm
#4  #5 | 7 6  3 | 3· 7  6· | 3 2  4 | 4 0  5 4 |

 Dm         A   A7    Dm         Dm
 3  2 1 | 3   2 | 6· - | 6· - :‖ 6· - |

 6· -  | 6· - ‖
```

阿里山的姑娘

1=C 4/4
音色：萨克斯
节奏：波萨诺瓦

台湾民歌

```
 Am                            Dm           Am
 3 23 56 53 2 | 3 - - - | 2· 6· 1 2 1 6· 5· | 6· - - - |

 6· 6· 6· 5 5 3 3 | 3 23 1· 6· | 2· 2 23 5 3 3 | 23 21 6· 5· |

             Dm     Em         Dm
 6· - - - | 6·· 5· 2 1 2 | 3 - - - | 2· 6· 1 2 1 6· 5· |
```

虫儿飞

1=C 4/4 音色：长笛 节奏：十六拍

陈光荣 曲

军港之夜

1=C 2/4
音色：手风琴
节奏：叙事曲

刘诗召 曲

Do Re Mi

龙的传人

1=G 4/4 音色：长号 节奏：摇滚 侯德建 曲

Em		Bm	Em
6 7 1 2 3 2	1 1 7 6 −	6 7 1 2 3 2	1 1 2 3 −

Em	Bm Em	B Em	
6 7 1 2 3 2	1 1 7 6 −	7 7 7 1 7	6 6 5 6

G	D	G	D
3 3 3 2 1	2 2 3 2 −	1 1 1 2 1	7 7 1 7

Em	B	B7	Em
3 3 3 2 1	2 2 3 2 −	1 1 7 1 7	6 6 5 6 −

瑶族舞曲

1=C 2/4 音色：竖琴 节奏：16拍 彭修文 曲

Am	Dm	Em	Am	
6 3 3 6	2. 1	7. 2 1 7	6. 5 3	6. 7 1 2

Em7	Am		C	
3. 5 3 2	1 2 3 2 1	6 −	5 5 6 1 6	1 1 2 3 5

Em		Am	Dm	C
3 3 5 2 3 5	3 −	6 3 6 3	6 2 6 2	1 2 3 2 1

Am			
6 −			

我想有个家

1=G 4/4 音色：长笛 节奏：流行乐

潘美辰 曲

```
G                    Bm                      C                D
5 - - 1̇ 2̇  | 7̲6̲5̲5 5 - 5̲5̲ | 6̲1̲. 1 6̲1̲ | 5̲3̲2̲2̲ 2 - 0̲6̲ |

G                    Bm                      C       D        G
5 - - 1̇ 2̇  | 7̲6̲5̲5 5 - 5̲5̲ | 6̲1̲. 1̇. 1 3̲.2̲ | 1 - - 0.5̲ |

G                          Em                         C                      D
3̲5̲5̲3̲ 5 0 0̲3̲5̲ | 6̲3̲2̲ 3̲3̲3̲4̲ 3̲3̲ 3̲6̲5̲ | 6̲1̲1̲ 1̲6̲.6̲.5̲ 3̲2̲2̲1̲ | 2 - - 0.5̲ |

G                          Em                         Am         D          G
3̲5̲5̲3̲ 5 0 0̲3̲5̲ | 6̲3̲2̲ 3̲3̲3̲4̲ 3̲3̲ 3̲6̲5̲ | 3̲2̲2̲1̲ 2̲6̲.6̲.5̲ 2̲2̲3̲ | 2̲1̲1̲ 1 - 0.5̲ |

                  Em                        C                    D
3̲5̲.5̲ 3̲5̲ 5 5̲3̲5̲ | 6̲3̲3̲ 3̲2̲2̲3̲ 3 0̲6̲5̲ | 6̲1̲.1̲6̲ 6̲6̲1̲ 3̲2̲2̲1̲ | 1̲ 2̲ 2 - - |

G                 Em                         C          D           G
3̲5̲ 5̲3̲5̲ 5 - | 6̲3̲3̲ 3̲3̲2̲1̲ 1 0̲6̲5̲ | 6̲1̲.1̲6̲6̲ 2̲2̲2̲2̲2̲3̲ | 2̲1̲1̲ 1 - - |

‖: 2̲2̲3̲ 2̲1̲1̲5̲ 5 5̲3̲3̲2̲ | 3̲5̲5̲ - - | 2̲2̲3̲ 2̲1̲1̲5̲ 5 5̲3̲3̲2̲ | 3̲2̲2̲ 2 - 2̲1̲2̲ |

G                 Em                        C      A         D
3̲5̲ 5̲3̲5̲ 5 1̲7̲ | 6̲5̲5̲6̲ 6 - 0̲6̲5̲ | 6̲1̲6̲6̲6̲5̲ 6̲1̲6̲6̲ | 2 - - - :‖

D                      G
2 - - 2̲2̲3̲ | 2̲1̲1̲1̲ 1 - - ‖
```

山楂花

1=G 6/8 音色：口琴
节奏：圆舞曲

仓雁彬 曲

Em
3 3 3 3 2 3 | Am 2 1 2 6. | D 5 5 5 5 2 | G 3. 0. |

Em
3 3 3 3 2 3 | Am 2 1 2 1 | B7 7 7 7 7 1 2 | Em 6. 6. |

E7
6 5 4 3 | Am 2 6. 2. | D 7 6 5 5 1 2 | G 3. 3. |

E7
6 5 4 3 | Am 2 1 7. | B7 7 7 7 7 1 2 | Em 6. 6. |

0. 6 1 6 | C 6. 5. | 6. 6 5 6 | G 5 3 3. |

3. 6 1 6 | C 6. 5. | 6. 6 5 6 | G 5 3 3. |

3. 3 2 3 | Am 2 1 2 2. | 2. 2 1 2 | Bm 3 5 5 5. |

5. 3 2 3 | Am 2 1 2 2. | B7 0. 1 2 | 1. Em 1 6. 6. |

6. 0. ‖ 2. 1 6. 6. | 6. 0. ‖

张三的歌

1=G 4/4 音色：萨克斯
节奏：流行乐

张子石 曲

明天会更好

1=C 4/4 音色：钢琴 节奏：流行乐

罗大佑 曲

(0 3 4 | 5 - - 5 3 2 | 1 - - 1 3 4 | 5 - 5 1̇ 5 3 4 |

5 - - 5 3 4 | 5 - 5 1̇ 1̇·7 | 6 - - 6 3 4 |

5 - 5 4 3·2 | 1 - -) 0 3 4 | 5 5 5 5 5 6 5 4 4 3 4 |

5 5 3 2 1 2 2 3 2 | 1 1 1 1̇ 1̇ 1̇ 7 7 1̇ 7 6 5 | 6 5 4 4 5 6 5 5 - |

1̇ 1̇ 1̇ 6 3 5 6 5 5 | 6 6 5 1 2 3·2 | 1·1 1 3 3 3 2 2 2·2 |

2̇ 2̇ 7 6·5 0 3 4 ‖: 5 5 5 5 5 6 5 4 4 3 4 | 5 5 3 2 1 2 2 3 2 |

1 1 1 1̇ 1̇·7 7 1̇ 7 6 5 | 6 5 4 4 5 6 5 5 - | 1̇ 1̇ 1̇ 6 3 5 6 5 5 |

6 6 5 1 2 3·2 | 1·1 1 3 3 3 2 2 2·6 | 5·3 2 5 3 2 1̇ - |

6 6 6 7 1̇ 7 6 7 7 1̇ 2̇ 7 | 1̇ 7 6 5 5 5 1 2 3 - | 3 7 7 7 3 2̇ 2̇ 1̇ 7 6

红河谷

1=F 2/2 音色：手风琴 节奏：波萨诺瓦

加拿大民歌

怀旧金曲

爱一个人好难

1=C 4/4　音色：电钢琴　节奏：流行乐

季忠平　曲

```
C                           G                    Am                        Em
0 5 5 5 5 5 5.4 3 | 2. 5 5 - - | 0 1 1 1 1 1 i i | 7. 5 5 - - |

F                   C                  Dm                        F        G
0 6 6 6 6 7 i | 5. 3 3 - | 4 3 4 i i 3 2 1 | 2 - - - |

C                           G                    Am                        Em
0 5 5 5 5 4 3 | 2. 5 5 - - | 0 1 1 1 1 i i | 7. 5 5 - - |

F                   C                  Dm                        F        G
0 6 6 6 6 7 i | 5 5 3 i i - | 4 4 3 3 i 6 6 | 3 2 i 2 2 5 6 |

C                        Em                    Am                        Em
‖: 2 i 2 i 2.3 3 3 | 5 - - 5 6 | 2 i 2 i 2 i 2 3 | 3 - - 3 2 |

F              C                    Dm (1.)                   F        G
2 i i 6 i. 2 | 6 5 5 3 5 - | 6 i i i i i 6 i | 3 2 i 2 2 5 6 :‖

Dm (2.)                          F                  C
6 i i 6 6 i i | 0 3 3 2 2 2. 6 | i - - - ‖
```

可惜不是你

1=G 4/4 音色：钢琴 节奏：贝圭英

曹轩宾 曲

会呼吸的痛

1=C 4/4　音色：萨克斯
　　　节奏：贝圭英

宇　恒　曲

```
    C                          F                 Dm                      C
0.5 5433 3  321 | 3 44 4 - 0 | 0.4 4332 2  221 | 2 33 3 - 0 |

    C                          F                 Dm                      C
0.5 5433 3  321 | 3 44 4 - 0 | 0.4 4332 2  223 | 2 11 1 - 35 |

 Am    Em          F   G    C           Dm                      G
 1  171 7355 | 56 155 43.35 | 5434 4  5434 4434 | 65.5 - 5616 |

      F     G          Em      Am        Dm                      Am
‖: 3.3 36 2 2.2 2171 | 2 32 25 1 1  1767 | 1 44 4 1 1 2  1 55 5.5 |

  Gm7      C         F       G         Em       Am
 4 3 2 3 3  5616 | 3.3 36 2 2.2 2171 | 2 32 25 1 1  1767 |

  Dm          Am             1. F  G     C              2. F  G
 1 44 4 1 1 2  1 55 5.5 | 6 7 1 1 7 1 | 1 - 0 5616 :‖ 6 7 1 1 7 1 |

   C                  Dm          Am            F  G       C
 1 - 0 1767 | 1 44 4 1 1 2  1 55 5.5 | 6 7 1 1 7 1 | 1 - - - ‖
```

海阔天空

一生所爱

1=G 4/4　音色：长笛　节奏：流行乐

卢冠廷 曲

Em
6̲6̲· 7̲7̲· 1̲1̲1̲ 2̲·3̲ | 6̣ - - - | 6̲6̲· 7̲7̲· 1̲1̲· 2̲5̲· | 5̲3̲ 3 - 4̲3̲2̲1̲ |

D　　　　　　　　　　Em　　　　　　　　　D　　　　　　　　　　Em
1̲2̲ 7̲7̲· - 0̲7̲ | 1̲2̲3̲ 3 - 4̲3̲2̲1̲ | 2̲·7̲ 7̲· 7̲ 6̲·5̲ | 5̲6̲· 6̣ |

C　　　　　　　　　　G　　　　　　　　　　C　　　　　　　　　　G
6̲·5̲ 5̲6̲· 6̲ 1̲·6̲ | 5̲3̲ 3 - 0̲3̲5̲ | 5̲6̲· 6̲· 1̲ 1̲·2̲ | 3̲5̲3̲ 3 - - |

　　C　　　　　　　　G　　　　　　　　　 [1. C　　　D Em
6̲·5̲ 5̲6̲· 6̲·1̲ 1̲6̲ | 5̲·5̲ 3 3̲6̲1̲ | 3̲·2̲ 2̲2̲·1̲ 1̲6̲5̲ | 5̲6̲· 6̣ - - : ‖

[2. C　　D　　　　　Em　　　　　　　　　C　　　　　　　　　　G
3̲·2̲ 2̲2̲·1̲ 1 1̲6̲ | 5̲6̲· 6̣ - - | 6̲·5̲ 5̲6̲· 6̲·1̲ 1̲6̲ | 5̲3̲ 3 - 0̲3̲5̲ |

C　　　　　　　　　　G　　　　　　　　　　C　　　　　　　　　　G
5̲6̲· 6̲· 1̲ 1̲·2̲ | 3̲5̲3̲ 3 - - | 6̲·5̲ 5̲6̲· 6̲·1̲ 1̲6̲ | 5̲·5̲ 3 3̲6̲1̲ |

C　　　D　　　　　Em
3̲·2̲ 2 2̲·1̲ 1̲ 6̲5̲ | 5̲6̲· 6̣ - - ‖

走过咖啡屋

1=C 4/4　音色：萨克斯　节奏：摇滚乐

林子渊 曲

C　　　　　　　　　　　　　　　　　　　　　　　　　　　Dm
3　3　3̲5̲ 6̲5̲ | 2̲3̲ 3 0̲5̲ 6̲1̲ | 2　3　2̲1̲ 1̲2̲1̲ |

084

喜欢你

1=C 4/4 音色：电吉他 节奏：摇滚乐

黄家驹 曲

G	C	G	C	G	C	G	C

$\widehat{2\ \dot 2}\ \widehat{\dot 1\ \dot 1}\ -\ |\ \widehat{2\ \dot 2}\ \widehat{\dot 1\ \dot 1}\ -\ |\ \widehat{2\ \dot 2}\ \widehat{\dot 1\ \dot 1}\ -\ |\ \widehat{2\ \dot 2}\ \widehat{\dot 1\ \dot 1}\ -\ |$

G §C Am C

$\dot 2\ -\ -\ -\ \|:\ 2.\ 2\ 2\ 3\ 2\ 1\ 5\ 1\ |\ 1\ \widehat{7\ 7}\ 6\ 3\ 3\ -\ |\ 2.\ 2\ 2\ 3\ 2\ 1\ 5\ 1\ |$

Am F [1.] G [2.] G

$1\ \widehat{7\ 7}\ 1\ 7\ 6\ \ 6\ 1\ |\ 3\ 2\ \widehat{2\ 1\ 2}\ 2\ \ 6\ 1\ |\ 3\ 2\ \ 2\ 1\ 2\ -\ :\|\ 3\ 2\ \ 2\ 1\ 2\ -\ |$

G C Am F

$0\ \ 0\ \ 3\ \ \widehat{3\ 2}\ |\ 1\ -\ 1\ 2\ \widehat{1\ 7}\ |\ 6\ -\ 1\ 2\ \widehat{1\ 7}\ |\ 6\ -\ 7\ 1\ |$

G C Am F

$2\ -\ 3\ \widehat{3\ 2\ 1}\ |\ 1\ -\ 1\ 2\ \widehat{1\ 7}\ |\ 6\ -\ 1\ 2\ \widehat{1\ 7}\ |\ 6\ -\ 7\ 1\ |$

G [1.]C [2.]C F

$2\ -\ 1\ 7\ |\ 1\ -\ -\ -\ \|\ 1\ -\ -\ -\ |\ 0\ 4\ 4\ 3\ 4\ 3\ 4\ |$

D.S

G Am F

$\widehat{3\ 4\ 3\ 2}\ 2\ \ 2\ \widehat{4\ 3}\ |\ 3\ -\ 3\ \ 2\ 1\ |\ 1\ -\ -\ -\ |\ 0\ 4\ 4\ 3\ 4\ 3\ 4\ |$

G Am F G C

$\widehat{3\ 4\ 3\ 2}\ 2\ \ 2\ \widehat{4\ 3}\ |\ 3\ -\ 3\ \ 5\ 1\ |\ 1\ -\ 2\ -\ |\ 1\ -\ 1.\ 1\ 1\ 3\ 1\ |$

G

$1\ -\ 1.\ 1\ 1\ 3\ 1\ |\ 1\ -\ 1.\ 1\ 1\ 3\ 1\ |\ 4\ 3\ 2\ 2\ 0\ 0\ \|$

不要说爱我

1=G 4/4　音色：萨克斯　节奏：摇滚乐

张震岳　曲

（乐谱略）

至少还有你

1 = C 4/4 音色：小提琴 节奏：乡村音乐

Davy Chan 曲

恋曲 1990

1=F 2/4 音色：钢琴
节奏：进行曲

罗大佑 曲

```
   F
(3. 2  2 1 | 3. 3  2 1 | 3. 3  2 1 | 3  - ) ‖: 5 5 5 5  3 2 |
```

```
              Gm                            Gm              C
 3. 1  1 2 3 | 6  -   | 6  -   | 2 3 2 3  5 3 2 | 2. 1  1 6 5 |
```

```
  F              F                    Gm
 3  -  | 3  -  | 5 5 5 5  3 2 2 3 | 3. 1  1 2 2 3 | 6  -   |
```

```
              Gm              C           F
 6  -  | 2 3 2 3  5 3 2 | 2. 5  3 2 3 | 1  -  | 1  -  :‖
```

```
  F                    ♭B          Am        Dm         Gm
 5. 3  5 6 | 1. 6  1 6 | 5 5 3  5 6 | 3  -  | 2 3 2 3  5 3 2 |
```

```
                C         F          Am             ♭B
 2. 1  1 3 2 | 2  -  | 3. 3  2 3 | 5. 3  5 6 | 1 1 6 1 2 1 |
```

```
  Dm           ♭B          Gm             C
 6  -  | 1 1 1 1  6 5 3 | 2 2  2 2 3 | 5  -  | 5  -  :‖
```

超热流行

一路向北

1=C 4/4 音色：双簧管 节奏：波萨诺瓦

周杰伦 曲

| C | Am | Dm | Am |
| 0 0 3 3 3 2 1 | 2 3 3 - - | 0 0 4 4 3 2 1 | 2 1 1. 3 3 5 |

| F | C | Dm | G |
| 5 1 6 5 5 3 | 5 1 6 5 5 3 | 3 2. 6 5 5 3 | 3 2 2 - - |

| Dm | Am | Dm | Am |
| 0 0 4 4 3 2 1 | 2 3 3 - - | 0 0 4 4 3 2 1 | 2 1. 3 3 i |

| F | C | Dm | G |
| 7 i i i 2 2 i | 7 i i i 2 i 2 | 3 2.i i 2 i 2 | 3 4 3 2 5 5 2 |

| F | G | Em | Am | Dm | G | C |
| ‖: 2 i.3 3 2 2 i | 6 5 5. 5 5 i | i 4 i 7 i i i | 2 3. 3 0 5 5 2 |

| F | G | Em | Am | Dm | G | 1. C |
| 2 i.3 3 2 7 6 | 6 5 5 3 2 i 5 | 5 6 1.1 4 3 2 1 | 1 - - - :‖

| 2. C | 3. C | F | G⁷ | C |
| 1 - 0 5 5 2 :‖ 1 - 0 0 5 | 5 6 1.3 4 3 2 1 | 1 - - - ‖

091

斑马斑马

宋冬野 曲

1=G 4/4
音色：萨克斯
慢速深情地 节奏：流行民谣

贝加尔湖畔

1=C 4/4 音色：长笛 节奏：慢民谣

李 健 曲

成都

1 = C 6/8
音色：长笛
节奏：华尔兹

赵雷 曲

```
                              C                    Em                   F
0.    0    5  | 1.   2   3  | 5 3 3 3   6  | 1.   2 1 6 |

     G                        C                    Em                   F
5.       5    5  | 1.   2   3  | 6 3 5 5   3 2 | 1   1 2   5 |

          G                    Em                   Am                  F      G
3 2   2 0 3  | 5.   5   3  | 6 1 6 6   3 | 2   1 2   3 |

     C                        Em                   F                    G
3.       3 0 3  | 5.   5 3 3  | 2 1 1 1   6 | 2   1 3 2 1 |

     C                        C                    Em                   F
1.       1 0 5  | 1.   2   3  | 5 3 3 3   6 | 1   1 2 1 6 |

     G                        C                    Em                   F
5.       5 0 5  | 1.   2   3  | 6 3 2 5   3 | 1   1 2   5 |

     G                        Em                   Am                   F      G
3 2   2 0 3  | 5   5 5 3 5  | 6 1 6   3 | 2   1 2   5 |

     C                        Em                   F                    C
3.       3 0 3  | 5.   5 0 3 2 | 6 1 1   2 | 2   1   1. |

                              Em                   Am                   F      G
1    0   0 3  | 5   5 5 3 5  | 6   6 3   2 | 1.    2   5 |

     C                        C                    Am                   F      G7
3.       3 0 3  | 5.   5 3 5  | 6   6 3   2 | 1.    2 2 3 |
```

时间都去哪了

1=F 4/4 音色：长笛 节奏：流行音乐

董冬冬 曲

从前慢

1=C 4/4 音色：钢琴 节奏：乡村音乐

刘胡轶 曲

答应不爱你

1=C 4/4 音色：弦乐 节奏：流行乐

金大洲 曲

她 说

1 = C　4/4　音色：萨克斯　节奏：慢民谣　　　　　　　　　林俊杰 曲

```
    C                    Am      Em        C
(0  1 1  7 7 5 1 | 6 - 3 - | 2  1 1  7 7 5 1 | 5. 2  2 3 5 1 |

                          G7                Am             G
 0  1  3 5  1. 2 | 7 - - 6 | 5  1  3. 4 | 5 - - 0 )

    C                    F           C                Em
‖: 0  1 1  7 7 5 1 | 6 - 0 0 | 0  1 1  7 7 5 1 | 5 - 0 0 |

    Am              Dm          G              C
 0  1 1  7 7  1 2 | 2 - - 0 | 0  1 1  7 7  1 2 | 2. 1  3 - |

                   F                G              Em
 0  1 1  2 1  2 1 | 6 - - - | 0  1 1  2 1  2 1 | 5 - - 3 2 |

    Am              Dm          G              C
 2 1 1  1 1  1 1 2 | 2 - 0 0 | 0  1 1  7 1 2 | 4 3 4 3  4 3 4 3 |

   C7                 §F           G                   Em
 3 5  5  3 4 5 1 | 6  1 7 6 7  1 6 | 5  0  2 3 4 3 | 5  7 6 5 6 7 5 |

    Am                 Dm7                G                  C
 3  0  0  2 3 | 4 3 4 3  4  2 3 | 4 3 4 3  4 5 3 | 3 - - - |

                    F               G                   Em
 0  0  3 4 5 1 | 6  1 7 6 7  1 7 | 5  0  2 3 4 3 | 5  5 3 5 3  5 6 |

    Am                 Dm7               Fm             C
 3  3 3  2 2  3 4 | 4 - - 0 | 0  1 1  7 7  1 2 | 2. 1  1 - |

    C              C                Dm7                G7
┌1.           ┐┌2.
 1 - - - :‖ 0  0  3 4 5 1 ‖ 1 2  3 4  4 - | 1 1  7 7  1 2  2 |
                              D.S

    C
 2. 1  1 - | 1 - - - ‖
```

山楂树

1 = F **3/4** 音色：手风琴 节奏：华尔兹

[俄] 叶·罗德庚 曲

Dm			Gm		
6̣ — 6̣	1̄ — 6̣	2 — —	6̣ — 7̣		
p					

1 — 7̣ | A 3 — 2 | Dm 6̣ — 6̣ | — |

6̣ — 3 | 3 — 1 | Gm 2 — 6̣ | — 7̣ |

A 1 7̣ 1 | 3 — 2 | F 1 — — | 1 — — |

5 — 5 | 5 4 3 | G 2 — — | 6̣ — 6̣ |
f

C 7̣ — 1 | C7 2 1 2 | F 3 — — | Am 3 — 0 |

Dm 1 — 1 | 1 2 3 | Gm 5 — — | 4 — 3 |

A 2 — 7̣ | A7 3 — 2 | Dm 6̣ — — | 6̣ — — |

Dm 6̣ — 6 | 6 5 6 | Gm 5 — — | ♭B 4 — 4 |
ff

C 4 — 5 | C7 6 5 4 | F 3 — — | Dm 1 — 1 |
 | | | | *mf* |

1 2 3 | G7 5 — — | 4 — 3 | A 2 — 7̣ |
 | | | | *p* |

A7 3 — 2 | Dm 6̣ — — | 6̣ — — ‖

十　年

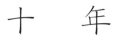

我真的受伤了

1=G 2/4 深情地

王菀之 曲

那些年

1=F 4/4 音色：手风琴 节奏：8拍

木村充利 曲

（numbered musical notation / 简谱 sheet music）

悄悄告诉你

1 = G 4/4
音色：长笛
节奏：乡村音乐

范玮琪 曲

当你老了

1=C 6/8 音色：小提琴 节奏：华尔兹

赵照 曲

```
 C                                              Em
0.   5   3  | 2  3   3.  | 0.   1   2  | 5  3   3.  |

          F                              G
0.   0   1  | 6.      0.  | 0.   5   2  | 2.     2.  |

          C                              Em
0.   5   3  | 2  3   3.  | 0.   1   2  | 5  3   3.  |

          F                              G
0.  1 1 1 | 1  6.  6.  | 0.  5 6 5 | 5   2  2. |

 Am          Em          F              C
6  6 6  1 | 7  1  7  5 | 4  4  4  5 6 | 5.  0  6 |

 Dm          G           C              Am
4  4 4  3 | 2.  2 1 2 | 3  5  5.  | 6  6 6  1 |

 Em          F           C              Dm
7  1  7  5 | 4  4  4  5 6 | 5.  0  5 | 4  4 4  3 |

 G           C
2  2 2  1 2 | 1.     1.  | 0.  5  3 | 2  3  3. |

 G           Em                         F
0.  1  2 | 5  3  3. | 0.  0  1 | 6.  6  5 6 |

 G           C                          Am
5.  0  2 | 5.     5.  | 0.  5  3 | 2  3  3. |

 Em                                     F
0.  1  2 | 5  3  3. | 0.  0  1 | 6.  6  5 6 |
```

再见青春

1=C 4/4　音色：手风琴　节奏：迪斯科

汪峰 曲

和你在一起

鼓 楼

1=G 4/4 音色：木吉他（尼龙） 节奏：乡村音乐

赵 雷 曲

南山南

1=C 4/4 音色：电钢琴 节奏：流行民谣

马頔 曲

画 心

1=D 4/4　音色：长笛　节奏：流行乐　　藤原育郎 曲

因你而在

1 = A 4/4 音色：电钢琴 节奏：流行音乐

林俊杰 曲

A
0 0 5 2 1 2 3 | 3 0 3 4 3 4 5 | ♯Cm 5 - 0 6 7 | ♯Fm i. i 7 6 5 1 |

D
1 6. 0 0 | Bm 6. 6 5 4 3 4. | E 5 - 0 0 | D 4. 5 3 2 1 2. |

A
3 0 3 0 4 3 4 5 | ♯Cm 5 - 0 6 7 | ♯Fm i. i 7 6 5 1 | D 1 6. 0 0 |

Bm 6. 6 5 4 3 4. | E 5 - 0 0 | D 4. 5 3 2 1 2. | A 1 - 0 0 |

A
‖: 3 2 3 3 2 | ♯Cm 3 3 2 1 3 3 2 | ♯Fm 3 2 3 3 2 1 | A 3 - 0 0 |

♯Cm 5 3 5 5 3 | ♯Fm 5 5 3 2 5 5 3 | D 4 4 4 3 4 5 3 3 | E 3 2 2 0 3 2 1 | A

A 3 2 3 3 2 | ♯Cm 3 3 2 1 3 3 2 | ♯Fm 3 2 3 3 2 1 | A 2 4 2 3 0 0 |

♯Cm 5 3 5 5 3 | ♯Fm 5 5 3 5 6 6 6 | D 4 4 4 3 4 5 3 3 | E 3 2 2 0 0 5 5 |

Bm 2 1 2 1 2.1 2 1 | ♯Cm 3 2 3 2 3.2 3 2 | D 4 3 4 3 4.3 4 3 | E 5 0 5 2 1 2 3 |

A 3 0 3 4 3 4 5 | ♯Cm 5 - 0 6 7 | ♯Fm i. i 7 6 5 1 | D 1 6. 0 0 |

Bm 6. 6 5 4 3 4. | E 5 - 0 0 | D 4. 5 3 2 1 2. | A 3 0 3 0 4 3 4 5 |

年 轮

1=C 4/4 音色：口琴 节奏：乡村音乐

汪泷苏 曲

凭什么说爱你

1=G 4/4　音色：钢琴　节奏：流行音乐　　　　　　　　　赵雷 曲

（简谱略）

泡 沫

1 = D　4/4　音色：三角钢琴　节奏：迪斯科　邓紫棋 曲

蒲公英的约定

1=C 4/4　音色：钢琴　节奏：波普　　　　　　　周杰伦 曲

星语心愿

1=G 4/4 音色：口琴 节奏：流行音乐

金培达 曲

李 白

1=C 4/4　音色：萨克斯　　　　　　　　　　　　　李荣浩 曲
　　　　　节奏：摇滚

小手拉大手

1 = C **4/4** 音色：风琴 节奏：迪斯科

过亚弥乃 曲

逆 战

童 话

1=G 4/4 音色：三角钢琴　节奏：流行音乐　　光良 曲

消 愁

父亲写的散文诗

1 = C 4/4 音色：钢琴 节奏：乡村音乐

许 飞 曲

```
C                              Am
0 32 35 3 3   35 7 | 7  7 1 6 6   0 6 5 |
F                              G
6 6 5 6 1 1   0 6 4 | 3   0 4 5 5   0 |

C                                   Am
0 32 32 3 35 33 0 3 1 | 7  7 1 6 0   0 6 5 |
F                                   G
6 5 1 1   0.1 1 4 4 | 3   3 4 2 2   0.7 |

Am                             G
1 7 1  1 7 1  1 7 1  1 3. | 7  0.3 7   0 6 5 |
F                              C
6 5 6 5 6 6   0 6 5 5 | 5   0.2 3   0 1 7 |

Am                             G
1 7 1  1 7 1  0.7 1 3 | 3   0.7 7   0 6 5 |
F                              G
6 5 6 6   6 6 6 5 5 | 5   0.1 2   0.2 |

C                              Am    G
3 23 3 23 3 23 3 | 1 5 6 6   0   0 1 7 |
F                              C     G
1 7 1 1  1 7 1 1  1 1 1 1 | 2 3 3 3   0   0.2 |

C                              Am    G
3 23 3 23 33 2 3 5. | 5 6.   0   0 3 3 3 |
F                              G
4 4 3 4 3 4 4   4 4 4 | 1  2   2 — — |

                 C                        Am
2  —  0  0 | 0 32 35 3 3   35 7 | 7  7 1 6 6   0 6 5 |
F
6 1 6 6 6 6   6 5 5 |

G                C                        Am
5   0 32 2   0 | 0 32 32 3 35 3 0 3 1 | 7  7 2 6 6   0 6 5 |
F
6 6. 6 1 6 6   6 5 5 |

G                     Am                        G
5   0.3 2   0 1 7 | 1 7 1  1 7 1  1 1 7 1  1 3. | 7  0 3 7 7   0 6 6 5 |
F
5 6 5 6 6   5 6. 0 2 |
```

你是我的眼

1=C 4/4
音色：萨克斯
节奏：摇滚

萧煌奇 曲

```
        C                                    F                    Dm
0 5 5 | 3 3 3 2 3 0 1 1 2 3 3 | 4 3 4 4 4 4 0 5 5 | 4 4 4 4 4 3 4 0 3 2 |

     C                                Em                    G              Am
4 3 3 1 5 5 0 5 5 | 5 5 5 4 5 0 3 3 4 5 | 5 4 4 3 4 6 0 5 5 |

   Dm                            C                   F
4 4 3 4.3 4 6 6 6 5 | 3 5 5 — 0 1 7 | 1 1 1 7 1 1 3 2 1 7 |

    Em         A               Dm                      C
7 2 7 6 5 5 0 5 5 | 6 6 6 5 6 6 6 5 6 6 1 1. | 1 6 2 1 1 — — |

                              F                        Em
0 0 0 0 1 1 7 ‖: 1 1 1 7 1 0 1 1 1 | 2.2 2 2 3 5 5 0 3 3 5 |

   F               G                           C
6 6 1.6 0 7 1 | 7 7 7 0 7 6 6 6 5 5 6 6 5 | 3 5 5 — 0 4 3 |

  Dm      G            Em         Am                F
4 4 5.5 0 5 3 2 | 3 3 3 3 7 6 0 6 6 1 | 1 1 1 1 1 1 1 7 6 1.3 2 1 |

       G                    C                   Am
2 — — — | 2 — — 0 5 5 | 5 0 3 3 3 2 | 1 1 6 1 1 2 2 1 0 1 1 |

   Dm                               C
2 0 3 6 0 5 5 | 2 2 2 2 1 3 2 0 5 5 | 5 0 3 3 3 2 |
```

勇 气

1=C 4/4 音色：电钢琴 节奏：流行音乐　　　　　　　　光良 曲

好久不见

1=C 4/4 音色：单簧管 节奏：流行民谣

陈小霞 曲

（这是一张简谱乐谱图像，无法以纯文本形式完整准确地转录其音符、和弦、节奏等音乐记号。）

修炼爱情

1=C 4/4 音色：电钢琴 节奏：贝圭英

林俊杰 曲

```
       G           F                              G           F
  3̇ 4̇ 3̇ | 2̇ - - 3̇ | 6 5 4 4 - 3̇ 4̇ 3̇ | 2̇ - - 3̇ | 3̇ - 0 0 |

       G                    F        G                    G                    F        G
‖: 0 0 3 3 3 5 5 6 6 | 5̱4 - 0 0 | 0 0 3 3 3 5 5 6 6 | 5̱4 - 0 0 6 7 |

   Am              G                 F          G           Am              G
   7 1̇ 1̇ 1̇ 3̇ 7 6 6 6 5 4 | 5̱4 - 0 0 6 7 | 7 1̇ 1̇ 1̇ 2̇ 1̇ 7 6 6 6 5 4 |

   F         G           Am          G                 F           Em
   5̱4 - 0 0 3 2 | 3̱2̇ - 0 2̇ 3̇ 2̇ 1̇ | 6 2̇ 2̇ 2̇ 0 2̇ 3̇ 2̇ 1̇ |

   G              Am              F          G               C
   5 2̇ 2̇ 2̇ 7 1̇ 1̇ 0 1̇ 2̇ | 3̇ 4̇ 4̇ 6̇ 6̇. 1̇ 7 6̇ 6̇ 7̇. | 5 - 0 2̇ 3̇ 2̇ 1̇ |

   Am              G                          C                    F         Am
   1̇ 6̇. 2̇ 3̇ 2̇ 1̇ 1̇ 6̇. 2̇ 3̇ 2̇ 1̇ | 1̇ 5 2̇ 2̇ 7 1̇ 1̇ 0 5 3 | 4 1̇ 1̇ 0 6 7 1̇ 7 1̇ 1̇ 2̇ 2̇ |

   G                            𝄋 F         Em              G              Am
   2̇ - 0 2̇ 3̇ 2̇ 1̇ | 6 2̇ 2̇ 2̇ 0 2̇ 3̇ 2̇ 1̇ | 5 2̇ 2̇ 7 1̇ 1̇ 0 1̇ 2̇ |

   F         G               C                       Am              G
   3̇ 4̇ 4̇ 6̇. 1̇ 7 6̇ 6̇ 7 7 | 6̇ 5. 5 0 2̇ 3̇ 2̇ 1̇ | 1̇ 6̇. 2̇ 3̇ 2̇ 1̇ 1̇ 6̇. 2̇ 3̇ 2̇ 1̇ |

              C                   F              G           C
              1̇ 5 5 5 5 7 1̇ 1̇ 0 5 3 | 4 1̇ 1̇ 1̇ 3̇ 4̇ 3̇ 2̇ 1̇ 1̇.7 | 1̇ - 0 0 :‖
```

永恒的爱

1=G　4/4　音色：钢琴　节奏：流行乐

李毅　恭僖禧　曲

如果我爱你

1 = C　4/4　音色：钢琴　节奏：慢摇滚

窦 鹏 曲

凉 凉

1 = G 4/4　音色：单簧管　节奏：流行音乐　　谭旋 曲

```
        Em
(6 -  6 7̣ 6 5 6 | 2̄3 - - 5 2 | 2̄3 - - - | 3 - 0 0 |

  5̄6 -  6 6 5 6 | 2̄3 - - 5 2 | 2̄3 3 2 1 6 - | 6 - - - )|

 1 1 1 7 1  7 1 | 1 1 1 7 1  2 7 | 7 7 7 6 7  6 7 | 7 7 7 6 7  6 5 |
                                    Bm

         C              G           Em
 6 - 0 0 | 0 0 6 5 3 | 5 2 3 3 - 0 | 1 1 1 7 1 7 1 | 1 1 1 7 1 2 7 |

  Bm                                C              Em
 7 7 7 6 7  6 7 | 7 7 7 6 7 1 7 5 | 6 - 0 0 | 0 0 6 3 2 |

               B                Em              C
 2 3 3 - - | 6 3 3 2 3 5 3 2 | 3 6 - 0 | 7 7 7 1 7 3 5 |

  D           G            Em                C
 6 5 5 - 0 | 6 3 3 2 3 2 3 5 | 5 3. 0 2 3 5 | 5 6. 6. 5 |

  D          Em                              C
 5 6 6 - 0 | 6 3 3 2 3 5 3 2 | 3 6 - - | 7 7 7 1 7 3 5 |

  D          G              Em            G    Bm
 6 5 5 - 0 | 6 3 3 2 3 2 3 5 | 1 7 6 5 3 5 | 6 3 5 3 5 6 |

  Em
 6 - 0 0 | 6. 5 3 5. | 5 - 3 2 1 7 | 1 - - 0 ||
```

嘀 嗒

1=C 4/4 音色：钢琴
 节奏：波萨诺瓦

高 帝 曲

（乐谱）

独家记忆

1=G 4/4
音色：钢琴
节奏：摇滚乐

陶昌廷 曲

默

1=G 4/4　音色：人声合唱　节奏：慢摇滚

钱 雷 曲

(Sheet music content - numbered notation)

暖 暖

1=C 4/4 音色：电钢琴
节奏：摇滚

人工卫星 曲

```
 C
 0  0  0 5 1 2 ‖: 2 3  3  2 3  3 | 2 3  5 3  1  1 5 | 6.  3  2  1 2 |
                    G           Em      Am       Dm    G

 C
 3  -  0 5 1 2 | 2 3  3  2 3  3 | 2 3  5 3  1  1 7 | 6.  3  2  1 2 |
                    G           Em      Am       Dm    G

 C                F    G          C                  F    G
 1  -  -  1 7 | 6  1  2  1 2 | 3 5  2 3  1  1 7 | 6  1  2 3 2 1 2 |

 C                F    G          C          Am     F    G
 3  -  -  1 7 | 6  1  2 3 2 1 2 | 3 5  5 3  6  3 2 | 1.  3  2  1 2 |

 C             G                  Am        Em       F      C
 1  -  0 1 3 4 | 5 1  3 4  5  6 7 | 1 3  3 4  5  - | 6  5 4  5 1  1 |

 Dm    G    C       Em            F     G           F      Em
 6  6 7  1  7 | 5  3 4 5  6 7 | 1  7 6  5  - | 4 5  6 4  5 1  1 |

 Dm      G        C                              C
 1 7  5 1  3  2 | 1  -  -  - | 0  0  0 5 1 2 :‖ 1  -  -  - |
                  1.                              2.

 C              G                Am       Em        F     C
 0  0  0 1 3 4 | 5 1  3 4  5  6 7 | 1 3  3 4  5  - | 6  5 4  5 1  1 |

 Dm    G    C       Em            F     G           F      Em
 6  6 7  1  7 | 5  3 4 5  6 7 | 1  7 6  5  - | 4 5  6 4  5 1  1 |

 Dm      G        C                Dm    G         C
 1 7  5 1  3  2 | 1  -  -  - | 1 7  5 1  3  2 | 1  -  -  - |

 1  -  -  - ‖
```

青春修炼手册

时间煮雨

致青春

1=C 3/4 音色：口琴
节奏：华尔兹

窦鹏 曲

Am
(6 1 — | 3 1 — | 6 1 — | 3 1 —)|

Am E
1.7 1.7 1.6 | 1 3. 2 | 2 7 7 — | 7.#6 7.6 7.3 |

 Am
2 1. 7 | 7 6 6 — | 6.7 17 1 | 17 16 71 |

Dm E Am
3 2 2 — | 7.#6 7.6 7.3 | 2 1. 7 | 7 6 6 — |

6.7 1.7 1.3 | 1 3. 2 | 2 7 7 — | 7.#6 7.6 7.3 |

 Am
2 1. 7 | 7 6 6 — | 6.7 17 1 | 17 16 71 |

Dm E Am
3 2 2 — | 7.#6 7.6 7.3 | 2 1. 7 | 7 6 6 — |

 Am Em
6 — 0 ‖: 1 — — | 6 — — | 7 — — |

 Am Em
5 — — | 1 — — | 6 — — | 7. 6 5 3 |

E Am Em
3 — 0 | 1 — — | 6 — — | 7 — 7 5 |

平凡之路

1=G 4/4　音色：木吉他　节奏：流行音乐　　朴树 曲

我们都一样

1=C 4/4 音色：小提琴
节奏：摇滚乐

曹轩宾 曲

C	Em	Am	C
0 5 5 5 0 2	2 3 5 - 2 2	2 1 1. 2 3	3 0 0 0

F	Em	Dm	G
0 6 6 6. 3	3 4 5 - 0	3 1 1. 2 2	2 0 0 0

E	Am	E7	Am
0 0 2 3 6	7 1 1. 0	1. 0 0 3 6	7 1 2. 1 6

F	C	G	E 2.3.
6 - 0 0 6	5 1 1. 0 3	2 - 0 0 ‖	0 0 3 3 6

Am	F	C	F
7 1 1. 2 1	1 6 0 0 0	5 1 1. 5 6	6 - 0 3 7

E	Am	Em	F
7 - 0 0 3	1 7 1 7 1 0 3	7 6 7 6 7 0 3	6 5 6 5 6 1

C	Am	Em	F
6 5 5. 0 3	1 7 1 7 1 2	7 6 7 6 7 5 5 6	6 - 0 0

E	Am	Em	F
6. 7 7 0 3	1 7 1 7 1 0 3	7 6 7 6 7 0 3	6 5 6 5 6 1

C	Am	Em	F
6 5 5. 0 3	1 7 1 7 1 2	7 6 7 6 7 5 5 6	6 - 0 0

E	Am	C	E
6 - 7 1 1	1 - - 0	0 5 5 5 0 2	6 - 7 1 1

Am	E	Am	
1 - - 0 3	6 - 7 1 1	1 - - - ‖	

我在想念你

1=G 2/4 音色：手风琴 节奏：贝圭英

孙小丁 曲

想太多

1=A 4/4 音色：钢琴 节奏：摇滚乐

Jae Chong 李玖哲 曲

```
 A                    E                    D                    E
 1 1 1 1  2 0  | 7 7 7 7  7 6 5  0 5 | 6  6 6 6  5  4 5 | 5  - - -

 A                    E                    D    E         A
 1 1 1 1  2 0  | 7 7 7 7  7 6 5  0  | 6  1 1 1  7 1 | 1 - 1 2 3 6

 #Fm                  #Cm                  D                    E
‖: 6 3 2  1 5 5 | 5 - - 6 7 | 1. 2 1 7 | 6 5. 5 - 1 7 6

 #Fm          E                  D                    E
 6. 3 3. 5 | 5. 2 2 - | 1 6 6 1 1 2 2 | 2 - 2 3 2 1

 A              #Cm              #Fm              #Cm
 1 - 1 2 3 6 | 5 - 2 3 2 1 | 1 6 0 1 2 3 1 | 7 - 2 3 2 1

 D              #Cm              #Fm   D         Bm         E
 1 6 0 6 1 1 4 | 3 - 2 3 2 1 | 1. 6 0 4 5 3 | 2 1. 1 3 2

     A                                           A
|1. 2 1. 1 - - | 0 0 0 2 3 2 1 | 1 - 1 2 3 6 :‖2. 2 1. 1 6 1 1 2

 E              #Cm              #Fm              D
 2 - 2 2 3 4 | 5 - 5 4 3 2 | 1. 6 0 1 1 2 3 | 4 - 4 3 2 3

 Bm             E                   1=#A  F              #A
 4 - 4 3 2 1 2 | 2 - - - | 2 - 2 3 2 1 | 1 - 1 2 3 6

 Dm             Gm                 Dm              #D
 5 - 2 3 2 1 | 1 6 0 1 2 3 1 | 7 - 2 3 2 1 | 1 6 0 6 1 1 4

 Dm             Gm     #D         Cm        F         #A
 3 - 2 3 2 1 | 1. 6 0 4 5 3 | 2 1. 1 3 2 | 2 1. 1 - -‖
```

约 定

1=G 4/4　音色：萨克斯　　　　　　　　　　　　　　　　　陈小霞 曲
　　　　　节奏：流行乐

在人间

1=G 2/4

Chris Medina 曲

```
G                    C              D              G                      C
2 3 2 1  ‖: 6̣.1  1 3 1 | 2  2 3 2 1 | 5̣.1  1 7̣ 6̣ 6̣ | 6̣  2 3 2 1 | 6̣.1  1 3 1 |

D                          Em                                              C                     D
2   0.1   | 3   0 | 0   2 3 2 1 | 6̣.1  1 3 1 | 2   2 3 2 1 |

G        D       Em                              C              D                G
5̣.1  1 7̣ 6̣7̣ | 6̣   2 3 2 1 | 6̣.1  1 3. | 2   2 0 1 | 1   0 |

G                         C              D               G              C
0   1̇ 7 | 6 6 5  6 5. | 6 5  5 5 2 | 3 5  5 | 0   1̇ 7 |

D                       Em                                           C
6 6 5  6 6 5 | 6 6 5  5 6 3 | 3   0 | 0   1̇ 7 | 6 6 5  6 6. |

D               G     D     Em                C
7 7 7  7 7 7 7 | 1̇ 1̇.  5 3 5 | 6   3 3 | 4   - | 3  3 3  3 4 |

D              G                    C              D                G
2   - :‖ 0  2 3 2 1 | 6̣.1  1 3 1 | 2  2 3 2 1 | 5̣.1  1 7̣ 6̣ 6̣ |

C                              D                  Em
6̣   2 3 2 1 | 6̣.1  1 3 1 | 2   0.1 | 3   0 | 0   2 3 2 1 |

C                      D                G    D    Em              C
6̣.1  1 3 1 | 2   2 3 2 1 | 5̣.1  1 7̣ 6̣7̣ | 6̣   2 3 2 1 | 6̣.1  1 3. |

D             G                  C              D         G
2  2 0 1 | 1   - | 0  2 3 2 1 | 6̣.1  1 3. | 2.  1 | 1   - ‖
```

追光者

1=C 4/4 音色：萨克斯 节奏：迪斯科

马 敬 曲

我们不一样

1 = G　4/4　音色：萨克斯　节奏：摇滚乐

高 进 曲

Em	D	Bm	Em	C	D

0 6 6 6 3 3 3 2. 2 1 2 | 3 6 6 5 6 6 6 — | 0 6 6 6 7 1 7 7. 1 1 6 |

| G | B | Em | D | Bm | Em |

1 2 1 1 2. 3 — | 0 6 6 6 3 3 3 2. 2 1 1 2 | 3 6 6 6 5 6 6 6 6 7 |

| C | D | Em | C | D |

1 6 1 3 2 2 5 5 6 7 | 7 6. 6 — 0 3 2 | 6 6 3 2 2 — |

| Bm | Em | C | D | G | B |

7 7 7 7 5 1 1 1 6 | 1 1 6 7 7 6 5 5 6 | 3 — — 0 3 2 |

| C | D | Bm | Em | C | D |

3 3 5 2 2 2 5 5 | 5 6 2 2 5 3 3 3 6 7 | 1 3 2 7 7 5 5 5 7. |

| Em | C | D | Bm | Em |

6 — — 0 3 5 | 6 5 6 6 — 6 5 5 3 | 5 5 6 6 2 5 3 3 3 2 1 |

| Am | D | G | B | C | D |

2 3 6 6 2 1 2 2 5 | 3 — — 0 3 5 | 6 5 6 6 — 6 5 5 3 |

| Bm | Em | Am | D | Em 1. |

7 7 7 7 5 3 3 3 2 1 | 2 3 6 6 2 3 5 5 6 | 6 — — — :‖

| Em 2. | C | D | Bm | Em |

6 — — 3 5 | 6 5 6 6 — 6 5 5 3 | 5 5 6 6 2 5 3 3 3 3 2 1 |

月亮之上

1=C 4/4 音色：萨克斯 节奏：摇滚乐 何沐阳 曲

附录 1

音乐术语

速度术语

Grave 庄板（缓慢速）
Largo 广板（稍缓慢速）
Lento 慢板（慢速）
Adagio 柔板（慢速）
Andante 行板（稍慢速）
Moderato 中板（中速）
Allegretto 小快板（稍快速）
Allegro 快板（快速）
Presto 急板
Prestissimo 最急板（急速）
Vivace 快速有生气地
A Tempo 原速
Ritardando/rit 渐慢
Ritenuto/riten 突慢
Accelerando/accel. 渐快
Poco 稍微，一点儿

表情术语

addolorato 悲伤的
affetto 柔情
animoso 有活力的
con brio 有活力地
burlesco 滑稽的
cantabile 如歌的
doglia 忧伤
dolce 柔和的；甜美的
facile 轻松愉快的
garbo 优美
libre 自由的
lieto 欢乐的
lirico 抒情的
mesto 忧愁的
netto 清爽的
posato 安详的
quieto 安静的
vive 活跃的
zart 温柔的

强弱记号

Piano Pianissimo/ppp 最弱
Pianissimo/pp 很弱
Piano/p 弱
Mezzo Piano/mp 中弱
Mezzo forte/mf 中强
Forte/f 强
Accent/accento 重音

Fortissimo/ff 很强
Forte Fortissimo/fff 最强
dim 渐弱
cresc 渐强
sf 突强
sfp 强后突弱

其他术语

al 直到……
al fine 直到 fine（结尾）处
alla coda 结尾部
da capo/D.C. 从头再奏（到 fine 处为止）

op. 作品
simile/sim 相似的
solo 独唱（奏）

附录 2

电子琴常用音色

Piano　钢琴
Harpsichord　古钢琴
Elec.piano　电子钢琴
Pipe organ　管风琴
Organ　风琴
Harmonica　口琴
Elec organ　电风琴
Vibes　钢片琴
Jazz organ　爵士风琴
Accordion　手风琴
Harp　竖琴
Banjo　班卓琴
Vibraphone　颤音琴
Celesta　钢片琴
Xylophone　木琴
Mandolin　曼多林
Music box　音乐盒
Violin　小提琴
Cello　大提琴
String bass　低音提琴
Strings　弦乐
Synth sound　合成音
Cosmic Tone　宇宙音
Human voice　人声
Classic guitar　古典吉他

Rock guitar　摇滚吉他
Bass guitar　低音吉他
Elec guitar　电吉他
Jazz guitar　爵士吉他
Hawallan guitar　夏威夷吉他
Country guitar　乡村吉他
Flute　长笛
Piccolo　短笛
Oboe　双簧管
Clarinet　单簧管
Reed　木管
Brass　铜管
Trumpet　小号
Horn　圆号
Trombone　长号
Tuba　大号
Saxophone　萨克斯
Funny　滑稽音
Fantasy　幻想音
Cosmic　太空混音
Popsynth　流行混音
Koto　高多
Percus　打击音
Cowbell　牛铃
Bell　铃

附录 3

电子琴常用节奏

March 进行曲
Pops 波普
Waltz 华尔兹
Swing 摇曳
Tango 探戈
Cha cha 恰恰
Samba 桑巴
Rhumba 伦巴
Polka 波尔卡
Latun swing 拉丁摇摆
Bossanova 波萨诺瓦
Beguine 贝圭英

Ballad 叙事曲
Slow rock 慢摇滚
Disco 迪斯科
Rock 摇滚
16 beat 十六拍
Jazz rock 爵士摇滚
Reggae 强节奏
Big band 大乐队
Salsa 萨尔萨
Country 乡村音乐
Heacy metal 重金属
Mambo 曼波

附录 4

单指和弦对照表

雅马哈系统和弦对照表

	大三和弦		小三和弦
C		Cm	
#C / bD		#Cm / bDm	
D		Dm	
#D / bE		#Dm / bEm	

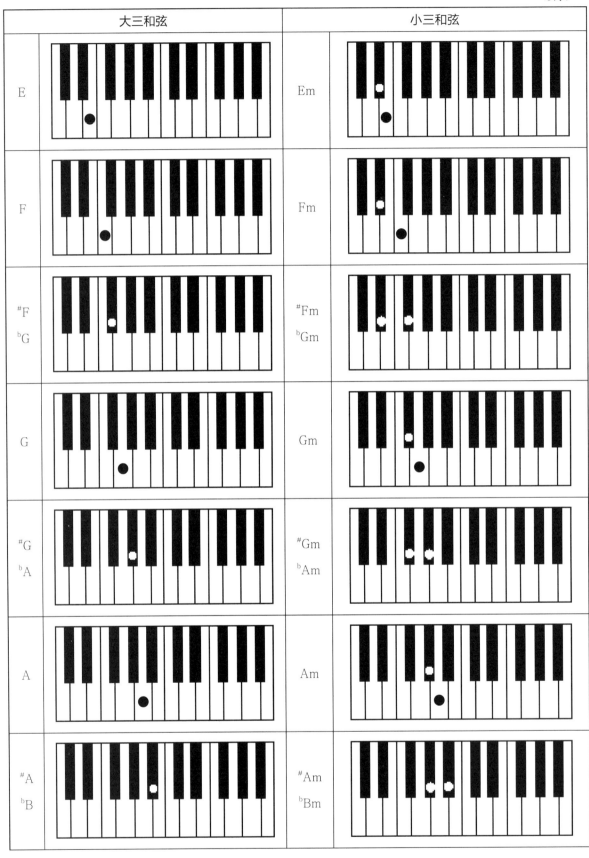

续表

	大三和弦		小三和弦
B		Bm	

	大小七和弦		小七和弦
C_7		Cm_7	
$^\#C_7$ $^\flat D_7$		$^\#Cm_7$ $^\flat Dm_7$	
D_7		Dm_7	
$^\#D_7$ $^\flat E_7$		$^\#Dm_7$ $^\flat Em_7$	
E_7		Em_7	

续表

附录 4 单指和弦对照表

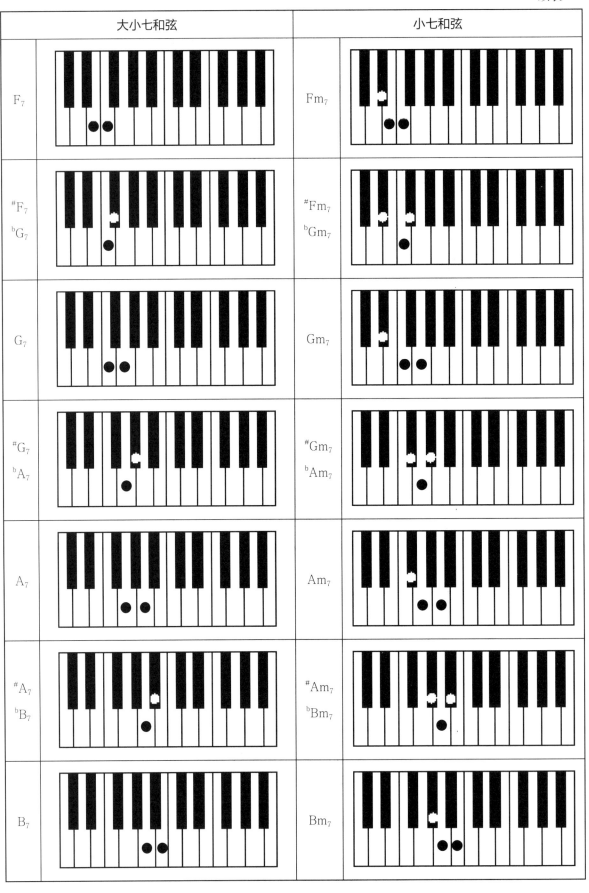

卡西欧系统和弦对照表

	大三和弦		小三和弦
C		Cm	
#C / bD		#Cm / bDm	
D		Dm	
#D / bE		#Dm / bEm	
E		Em	
F		Fm	
#F / bG		#Fm / bGm	

续表

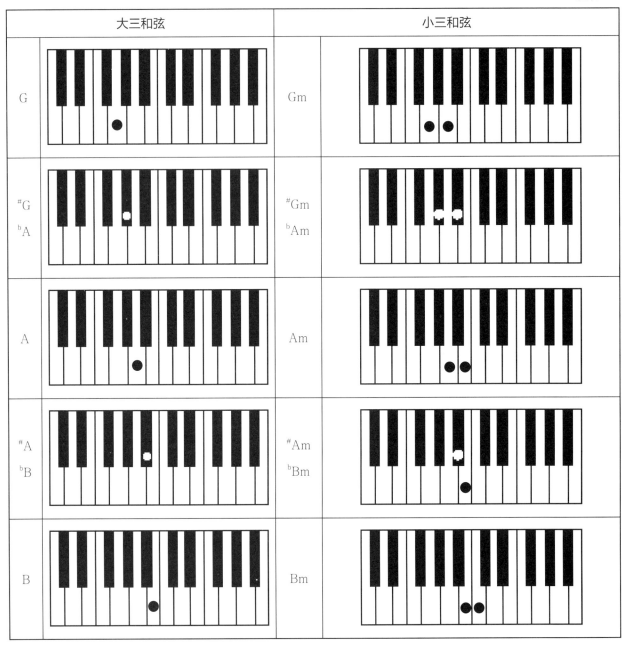

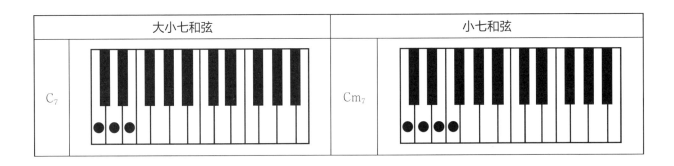

164

	大小七和弦		小七和弦
$^{\#}C_7$ / $^{b}D_7$		$^{\#}Cm_7$ / $^{b}Dm_7$	
D_7		Dm_7	
$^{\#}D_7$ / $^{b}E_7$		$^{\#}Dm_7$ / $^{b}Em_7$	
E_7		Em_7	
F_7		Fm_7	
$^{\#}F_7$ / $^{b}G_7$		$^{\#}Fm_7$ / $^{b}Gm_7$	
G_7		Gm_7	

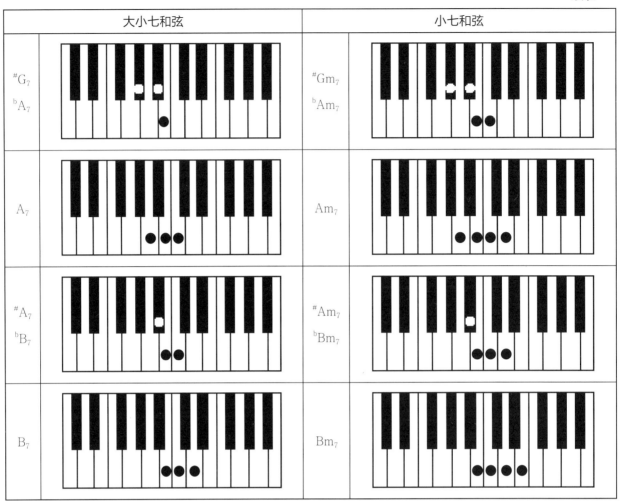

附录 5

多指三和弦对照表

	大三和弦		小三和弦
C		Cm	
#C / bD		#Cm / bDm	
D		Dm	
#D / bE		#Dm / bEm	

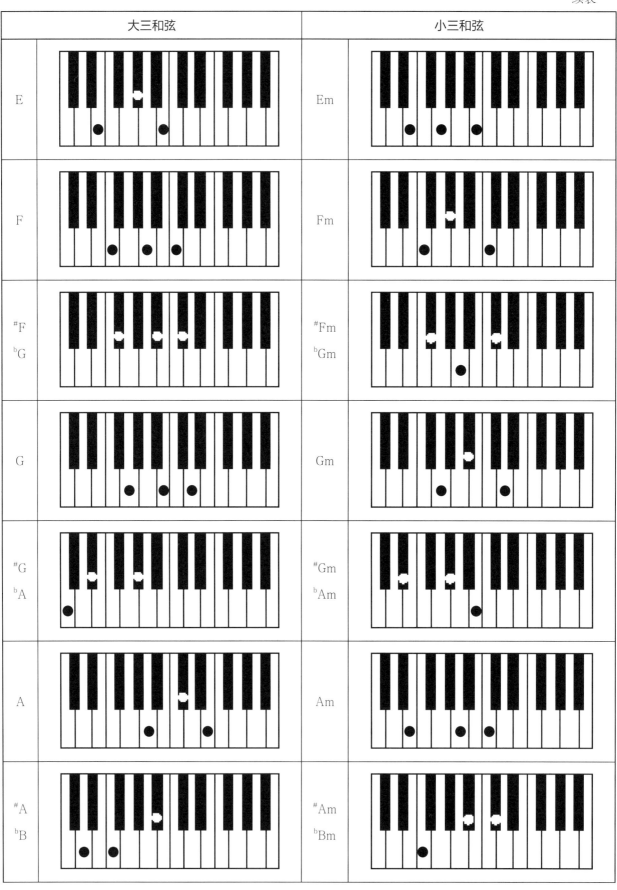

续表

	大三和弦		小三和弦
B		Bm	

附录 5 多指三和弦对照表

续表

附录 6

电子琴学习过程中常见问题的解答

问：多大年龄可以学习电子琴？难学吗？

答：电子琴的学习对年龄的界限是没有太大要求的，5 岁以上的人群均可以学习电子琴。只要你有兴趣学习电子琴，且愿意付出一定的练习时间就一定能够学会，年龄越大上手得越快，越容易出成绩。电子琴与钢琴相比键盘较少，且在入门阶段演奏上主要以右手弹奏为主，左手多弹奏和弦，特别是单指和弦更加的简单易学，所以说电子琴是一件非常易学、易上手、易出成绩的乐器。

问：学习电子琴与学习钢琴有区别吗？以后对学钢琴有没有影响？

答：电子琴与钢琴属于两种乐器，只是在键盘的形制上相似，电子琴其实根本不是一个正确叫法，因为它形似钢琴，所以习惯称之为电子琴，其实正确的叫法应该是"电子合成器"。电子琴与钢琴的触键方法与侧重点都有所不同。电子琴的琴键较轻，其力度是由电子程序控制的，只要选择了相应的力度键后，触键的力度大小都不会影响音量的大小。而钢琴所有的力度都需要通过手指来控制，对基本功的要求就相对高了一些。电子琴与钢琴也存在一定的共同之处，学习电子琴对学习钢琴是没有太大影响的，反而对键盘的熟悉度以及识谱能力的提高有所帮助，由于触键的力度不同在后期学习钢琴时需要加强对手指力度的训练，经过一段时间的练习便可以克服手指触键"轻"，弹奏音乐"飘"的问题。

问：如何选购电子琴？

答：电子琴的种类很多，根据价格的高低可以将电子琴分为不同的档次，电子琴爱好者可以根据自身的情况选择不同档次的电子琴。一般来说推荐中档以上的，价格在 2000 元人民币以上的电子琴，特别是有机会参加表演的业余演奏者。价格过低的电子琴一方面质量材质较差，另一方面电子琴不是靠波表发音，而是靠 FM 发音，效果非常差。长期使用不但不能培养孩子的学习兴趣，反而会让孩子产生厌烦的心理。档次高的电子琴无论是音色还是伴奏型都是非常丰富的，且音质更

好，演奏的音乐也更加优美。

问：左右手不协调怎么办？

答：这是一个普遍问题，电子琴的弹奏是需要左右手协调进行的，特别是左右手的节奏还是在不断变化的。这就需要电子琴爱好者摆正心态，不可急功近利，要进行循序渐进的大量练习。最初要先分手练习，待左右手的旋律都练习熟练以后再慢慢地将双手合并练习。通过这样一个过程，一段时间以后便可以自然地做到双手协调。

问：练习自动伴奏时找不到节奏点怎么办？

答：这是一个循序渐进的过程，对于业余爱好者来说一开始便能找到节奏确实有些难度，同时也需要有非常好的乐感才行。但是一般的爱好者也不是遥不可及的，只要通过不断的练习就一定能够得心应手。首先就是以练习的数量取胜，通过不断地重复练习某一伴奏音型，例如探戈或摇滚乐等，先听节奏寻找到音型的特点，再加上和弦感受，再逐渐将右手的旋律弹奏出来。切记不可求多，一个节奏型都没练好就换下一个。虽然说电子琴提供了大量的伴奏音型，但是常用的是很少的，只要通过不断的练习一定能够很好地掌握节奏音型的特点。

问：不懂音乐理论可以学好电子琴吗？

答：理论是实践的基础，若要掌握一项技能必然是需要有一定的理论基础的，但也不是绝对的事。对于电子琴的学习来说，音乐理论可以稍微了解一点点，特别是对于业余爱好者来说，理论不一定要了解得很深，掌握一些常识性的知识即可。一般情况下电子琴教程都会有相应的理论介绍，本教材就在第二章安排了基础乐理知识，第五章安排了和弦和声的知识，将复杂的理论知识最简易化，做到通俗易懂易学，不需要很深的乐理知识一样可以自学电子琴的演奏。

问：如何安排练琴时间？

答：练琴的时间当然是越多越好，条件允许的话最好做到每天都练习，即使是觉得已经熟练的乐曲也要做到每天练习，特别是在学琴初期。成年人时间上不允许最好也能够做到每两天练习一个小时左右。孩子的时间较为充裕，每天应保证一小时练习时间，可以酌情增加。高年级的学生作业多，时间比较紧张，每天可以安排半小时左右的练习时间。练习与否不能以乐曲是否已经弹奏熟练为标准，即使是已经熟练的乐曲也必须要不断地重复练习，要通过不断的练习来熟悉键盘，练习乐感，增强手指的记忆能力，长期坚持才能够得心应手。

问：学习五线谱与简谱弹奏有什么区别？

答：简谱与五线谱对于学习电子琴是没有影响的，这要根据学习者的情况而定。短期看，使用简谱较为简单，识谱容易，上手快；从长期看五线谱更加科学，弹奏乐曲更加方便。初学阶段建议可以选择简谱教材，特别是入门的学习以及自学者，学习简谱可以很快上手弹奏出优美的乐曲；如果要长期学习，甚至要考级的话，入门以后建议使用五线谱的教程，走更加专业化的道路。